U0077966

原來
我的塗鴉
也可以這麼萌！

萌長大人 著

內容提要

作為一名理工科生，能畫出如此萌的手繪插畫，簡直是連自己都不敢相信！菊長大人想透過這本書告訴你，哪怕是零基礎、從未學習過繪畫的人，只要心中自然萌，一樣能畫出令人驚艷的手繪插畫！

本書分為 6 個部分，分別講述了線條的繪製、萌物的變形與塑造、模仿繪製生活中的萌物、可愛的動物和人物的繪製，還有用於手帳的萌系插畫的繪製方法，以及菊長大人自己喜歡使用的繪畫工具等。在書的最後，還貼心地附上了各種線條、花邊和圖案的素材。

本書畫風簡練，適合任何對手繪插畫有興趣，打算透過繪畫表達心情、記錄故事，或為手帳增色、為生活緩解壓力者作為參考。

大家好！
我是菊長，
請多多關照！

目錄

♡·♡·♡·♡·♡·♡·♡·♡·♡·♡

關於書中的繪畫教學影片 QR Code，
請直接用手機掃瞄即可觀賞，亦可至
http://books.gotop.com.tw/download/
ACU077300 下載影片，檔案為 ZIP 格式，
請讀者自行解壓縮即可。其內容僅供合
法持有本書的讀者使用，未經授權不得
抄襲、轉載或任意散佈。

♡·♡·♡·♡·♡·♡·♡·♡·♡·♡

🌸 前言

　　大學畢業之際，因為對自己所學專業（建築）不感興趣，一直在糾結自己未來到底要做什麼。就在離開學校的前夕，接到了一個設計卡通形象的任務，雖然是第一次透過畫畫賺錢，但好在也完成了。拿到稿費，第一時間就打電話給爸爸，告訴他我不想去找與建築專業相關的工作了，我要畫畫！從此，踏上了畫畫的夢想之路。

　　我從 2014 年起把畫畫的範例發布到網上，一直更新到現在。一開始只是為了讓身邊的朋友方便學習，沒有想到發生了奇妙的連鎖反應，有越來越多的人喜歡我的畫。很多粉絲說，因為我的範例，他們開始喜歡上畫畫了。這讓我感到無比開心。

　　在寫書的過程中，我經歷了嚴重的瓶頸期，曾經因不是專業科班出身而對自己產生過懷疑，不喜歡自己畫的東西，因此刪掉了 100 頁書稿。厭惡網上瘋狂的"盜圖"，害怕一個人待在租來的房子；長期沒有靈感，加上不穩定的收入，我漸漸失去了自信。這種失落感又因為孤獨而被放大，抑鬱加恐懼未來，我開始懷疑最初的夢想是不是正確的。

　　幸好有大家的陪伴，我並沒有在最艱難的時候倒下。今年年初，我開始每天去圖書館寫書。這段時間是最累的，也是我感覺最充實、最幸福的時光。畫畫對於我來說就是魔法，每當完成一個作品，自己的心情都會豁然開朗。後來，發現自己的作品在國外的社交網站上被廣泛傳播，這個時候更加意識到我是被大家認同的，於是重新點燃了希望。我堅信這種微不足道的事也可以匯聚成巨大的能量，指引我繼續前進。在這個過程中，我慢慢發現了自己真正的個性，找到了最開始畫畫的感覺，同時我也找到了更明確的方向和目標，畫畫在我眼裡終於又變成了一件幸福的事情。

　　如今，我也成為了擁有自己圖書作品的插畫師，我為此感到無比興奮、無比榮幸，感覺自己完成了一件偉大的事情。我深愛著支持我的朋友們，為了讓你們更輕鬆地畫出喜歡的東西，我也會一直進步，給大家帶來更好的作品。

biu biu~

Hello

lesson 1
萌畫基礎入門

線條的練習

剛開始畫畫，拿起筆不知道畫什麼好，那就從最簡單的線條
開始吧！能畫出流暢的線條，以後畫什麼都會得心應手。

畫一畫直線 | 重要的是一氣呵成、流暢地畫出直線。
一開始比較困難，要多多練習。

開始可以畫短直線。

之後再漸漸習慣畫長線。

可以把線條畫在框
框裡面，加上不同
的顏色，練習就變
得有趣了！

用一種顏色先畫幾條直線。

再用其他顏色在中間加
直線，盡量保持線條之
間的間隔一樣。

斜線也需要練習。

畫格子可以同時練習橫
豎兩種線條。

虛線最好畫得均勻。　　　　　再練習豎著的短直線。

 畫一畫各種可以練習直線的圖案吧！

三角旗

可以加上不同的花瓣！

樹枝

→

火山

凹凸塊

鋸齒組合

紙膠帶

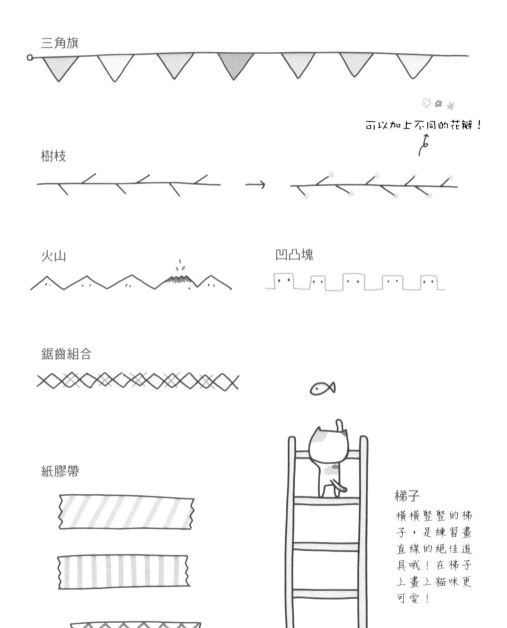

梯子

橫橫豎豎的梯子，是練習畫直線的絕佳道具哦！在梯子上畫上貓咪更可愛！

 曲線 | 歪歪扭扭的曲線，
畫起來更加隨意有趣！

波浪線

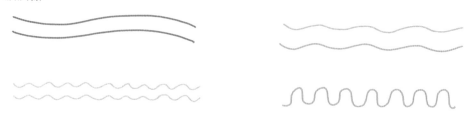

畫出不同弧度的波浪線，重點是要畫得均勻。

圈圈線

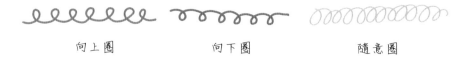

向上圈　　　　　向下圈　　　　　隨意圈

藤蔓線

半圓波浪

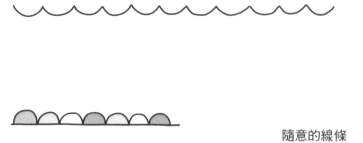

隨意的線條

畫得均勻能體現出對線條的熟練度，也是練習畫線的最終目的。但是實際畫的時候也會出現隨意的線條。

分隔線

簡單地裝飾一下線條，就可以畫出好看的分隔線花邊，用於裝飾文字、便簽都很棒。

畫一條波浪線　　　　　　　　　　然後用另一種顏色的波浪線裝飾

波浪線＋圓點

藤蔓線＋樹葉

鋸齒線＋梅花

用圈圈線畫的樹葉精靈

大波紋＋音樂符號

分隔線舉一反三

加點巧思變化，就能用同一種線條畫出不同的分隔線。

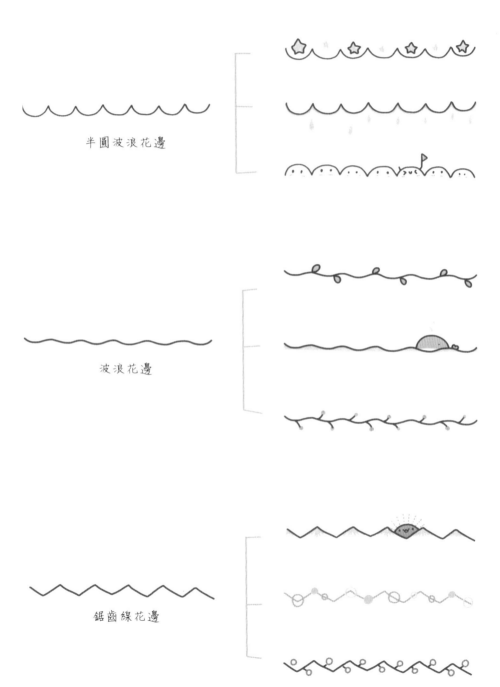

半圓波浪花邊

波浪花邊

鋸齒線花邊

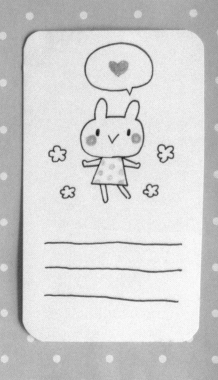

將一張方形的卡片剪成大小兩塊。

在大卡上畫上圖案和留言，小卡用花邊裝飾一下。

用小卡片包住大卡片。

這樣留言的內容要打開才能看見哦！

◀ 點的練習

接下來要練習點和圓,加上前面學好的線條,以後不管畫什麼圖案都不會覺得困難了。

單獨的圓點按照從小到大的順序畫!

畫一畫圓點 | 就從規律排列圓點開始練習吧!

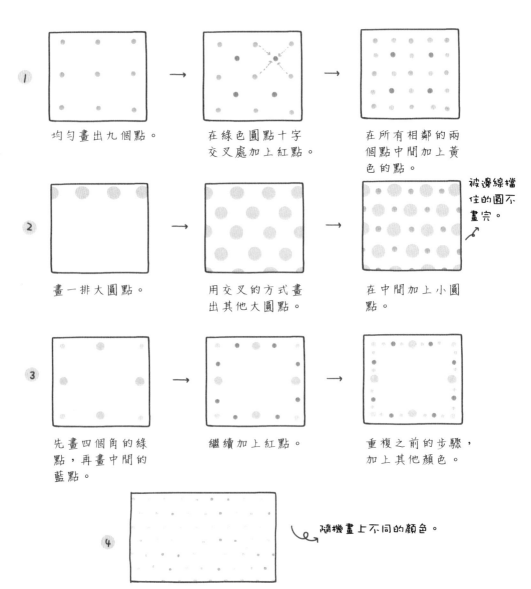

① 均勻畫出九個點。

在綠色圓點十字交叉處加上紅點。

在所有相鄰的兩個點中間加上黃色的點。

被邊線擋住的圓不畫完。

② 畫一排大圓點。

用交叉的方式畫出其他大圓點。

在中間加上小圓點。

③ 先畫四個角的綠點,再畫中間的藍點。

繼續加上紅點。

重複之前的步驟,加上其他顏色。

④ 隨機畫上不同的顏色。

 練習一下用點畫的圖案

櫻桃

大小點

雪人

蘋果笑臉

聖誕樹

玫瑰

很多物件的花紋也是圓點樣式的。

圓點內褲

圓點雨傘

圓點襪子

畫一畫各種形狀

三角形、心形、方形，
每一種都可以組合出好看的圖案。

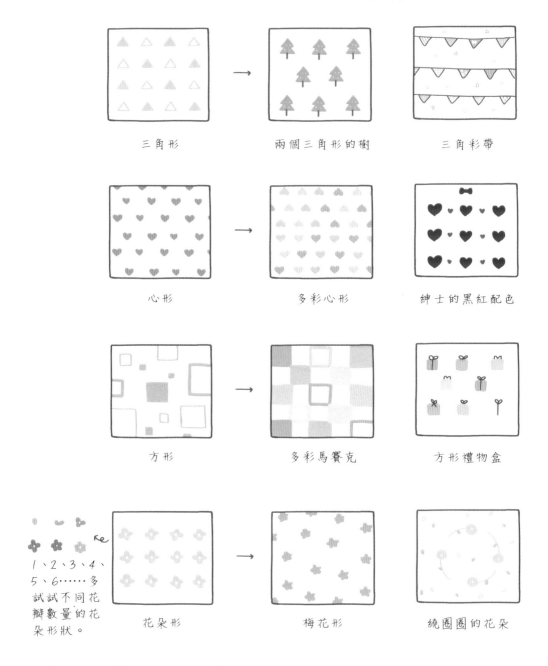

三角形　　　　　　兩個三角形的樹　　　　三角彩帶

心形　　　　　　　多彩心形　　　　　　紳士的黑紅配色

方形　　　　　　　多彩馬賽克　　　　　方形禮物盒

1、2、3、4、
5、6……多
試試不同花
瓣數量的花
朵形狀。

花朵形　　　　　　梅花形　　　　　　繞圈圈的花朵

畫一畫其他有趣的形狀

橢圓的草莓

水滴形

星星

梯形的屋頂

星星、雲朵、梯形這些常用的形狀，大大小小地排列起來，就組成了裝飾的圖案！

雲朵

葉子

如何讓圖案活潑

在規律排列的圖案裡，不妨做一點小小的改變。

普通的圓點圖案。

→

把其中一個圓點換成兔子，可愛了吧！

加了一個笑臉，感覺心情更好了！

圈出來的形狀

把不同的線條圈著畫，各種形狀就誕生了，畫的時候要掌握好節奏。

波浪線圈著畫

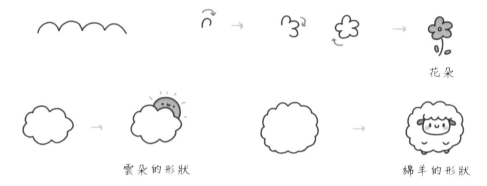

花朵

雲朵的形狀

綿羊的形狀

鋸齒線圈著畫

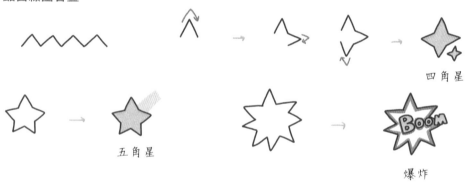

四角星

五角星

爆炸

凹凸線圈著畫

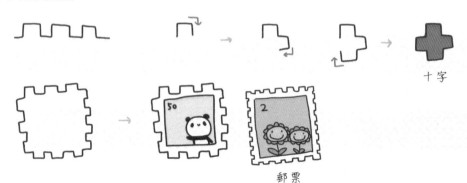

十字

郵票

 如何畫標準的綿羊圈圈

 → 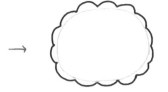 →

先用鉛筆畫出　　　　　沿著鉛筆的痕跡圈　　　擦掉鉛筆痕跡，
大致的外形。　　　　　著畫出波浪線。　　　　就完成了！

用這種方法可以
畫出很多難以掌
握的形狀，如爆
炸形狀、海綿形
狀等。

綿羊

 → →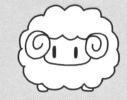

畫出螺旋形的羊角。　　　　畫出臉形。　　　　　加上眼睛和腿。

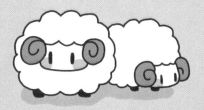 ←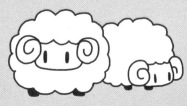

塗上顏色就完成了。　　　　　　　用同樣的方法畫另
　　　　　　　　　　　　　　　　一隻。

 ## 圓的練習

總是聽到初學者說畫不好圓，其實要畫好圓也真的是不容易的事情，但是運用好的方法可以讓我們快速掌握畫圓的技巧。

畫畫是一種熟能生巧的技能，並沒有什麼捷徑，唯有多加練習，才能得心應手。

用弧線圈著畫 | 不要急於求成，先從弧線或者半圓開始著手。

先從四個方向練習半圓

試試順時針和逆時針兩個方向，看看自己習慣怎麼畫。

用半圓組成圓

在順手的方向畫半個圓。

旋轉畫紙 180°，依然可以在順手的方向畫剩下的半個圓。

一般右撇子覺得從左邊畫比較順手，左撇子覺得從右邊畫更順手。

對畫弧線掌握到一定程度，再試試一筆畫出一個圓。

短一點的弧線，就練習畫西瓜吧！

從小圓練習到大圓

畫一畫這些圓形的圖案

歪歪扭扭的圓和標準
的圓

有時候需要標準的圓，
利用圓規這樣的工具畫
就可以了。手繪不用刻
意追求這種效果。

歪歪扭扭的圓，充滿手
繪感，親切又可愛。

不要因為畫不好圓
就失去信心哦！

歪歪的沒關係！

就算熊貓的腦袋是一
個歪斜的橢圓，也是
一樣可愛！

糰子圓 | 除了畫一般的圓，
萌畫裡經常出現一種類似 "糰子" 形狀的圓形。

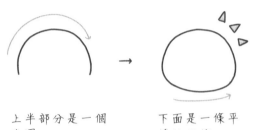

上半部分是一個
半圓。

下面是一條平
緩的弧線。

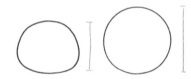

糰子圓比一般的圓 "矮一些"。

當軟軟的球形 "○" 放
在地上，受到重力的影響，
就會塌下去變成 "○"，
所以糰子圓給人一種軟萌
的感覺。

飯糰

包子、饅頭是最常見的
糰子形狀。

史萊姆

電子遊戲裡常見的怪
物，由粘液變成，因
為軟萌的外形，看起
來很好欺負。

湯圓

軟軟的，用筷子夾
起來很容易變形！

糰子貓咪

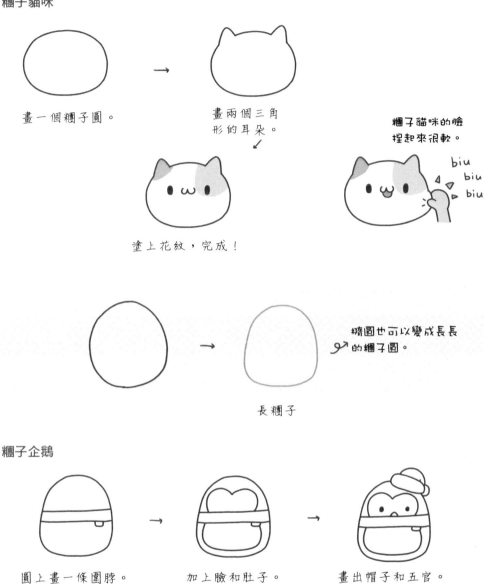

畫一個糰子圓。

畫兩個三角形的耳朵。

塗上花紋，完成！

糰子貓咪的臉捏起來很軟。

biu
biu
biu

橢圓也可以變成長長的糰子圓。

長糰子

糰子企鵝

圓上畫一條圍脖。

加上臉和肚子。

畫出帽子和五官。

畫出手和腳。

塗上顏色，完成。

軟萌的企鵝，運動的時候也很可愛！

用一個圓畫小動物

用圓畫出不同的動物，組成一套圖案，看起來很有趣！

用不同特徵區分動物，這裡先畫耳朵。

畫出五官。

塗上顏色，完成！

貓　　　　狗　　　　小雞　　　　兔子　　　　豬

用類似的方法畫一畫其他小動物吧！

山羊　　　　熊　　　　老鼠　　　　奶牛　　　　鴨子

啊！～～～

糰子上帝

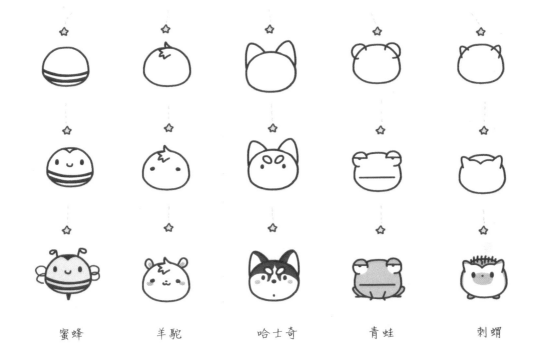

| 蜜蜂 | 羊駝 | 哈士奇 | 青蛙 | 刺蝟 |

貓頭鷹　　金絲雀　　老鷹　　鸚鵡　　企鵝

企鵝不會飛，
硬要湊數...

啊哈!!

非洲大草原的動物

地球上有一個地方，仍然處於生命的最初階段，龐大的獸群在那裡自由奔馳。

—— 《非洲大草原》

大象　　河馬　　長頸鹿　　獅子　　鹿

鴕鳥　　無尾熊　　浣熊　　老虎　　猴子

猩猩　　犀牛

豹子

斑馬

哈?!

海底世界

傳說在最深的海底，住著很恐怖的深海怪獸。

—— 海綿寶寶和派大星

海豹寶寶

螃蟹

鯊魚

章魚

海星

海綿

海豚

鯨魚

bibinn

27

嚇人的動物

每一種動物都有它的萌點，在人們印象中很可怕的動物，也可以畫得很可愛。

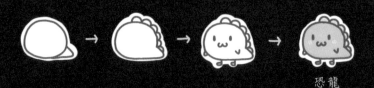

恐龍

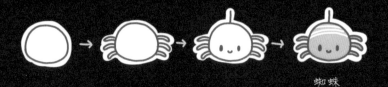

蜘蛛

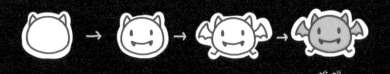

蝙蝠

蛇

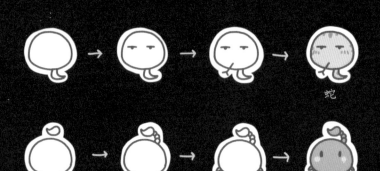

蠍子

lesson 2
萌物是怎麼誕生的

萌物的誕生

萌物不僅在視覺上給人可愛、有親和力的感覺，畫起來也不需費很大的力氣，就算沒有繪畫基礎也能輕鬆掌握。

就像普通小草和多肉植物，因為更圓潤、多肉，會更受歡迎哦！

 圓潤的形狀 | 萌的特質是建立在線條的基礎上，可以透過好看、圓潤的線條，讓物品萌起來。

畫形狀的時候將轉角處畫成弧形，這樣畫出來的形狀更萌！

蘑菇蓋圓圓的，所以是萌畫裡經常用到的素材。

圓潤的鋼琴鍵

圓潤的魔法棒

圓潤的對話框

圓潤的小魚餅乾

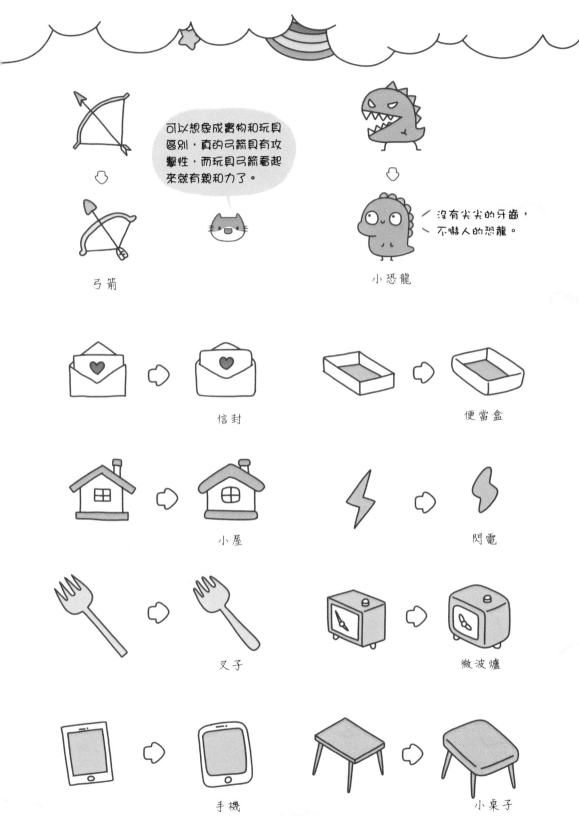

可以想象成實物和玩具區別，真的弓箭具有攻擊性，而玩具弓箭看起來就有親和力了。

弓箭

沒有尖尖的牙齒，不嚇人的恐龍。

小恐龍

信封

便當盒

小屋

閃電

叉子

微波爐

手機

小桌子

 萌的體型 | 體型比例也決定著物體的萌化程度，透過簡化物體和改變物體的長短比例就可以畫出萌的感覺。

寫實的兔子

萌化的兔子

在寫實的基礎上，只要保留物體最重要的特徵（比如這裡兔子的長耳朵），其他部位都可以盡量簡化（比如毛髮還有複雜的五官）。

把香蕉畫得更短更萌

萌化的香蕉可以當成絨毛玩具哦！

萌化的椰子樹

萌化的啤酒

它們都變短了哦！

萌化的襪子

萌化的牙刷

 畫一畫這些比實際物品比例更短萌的物品

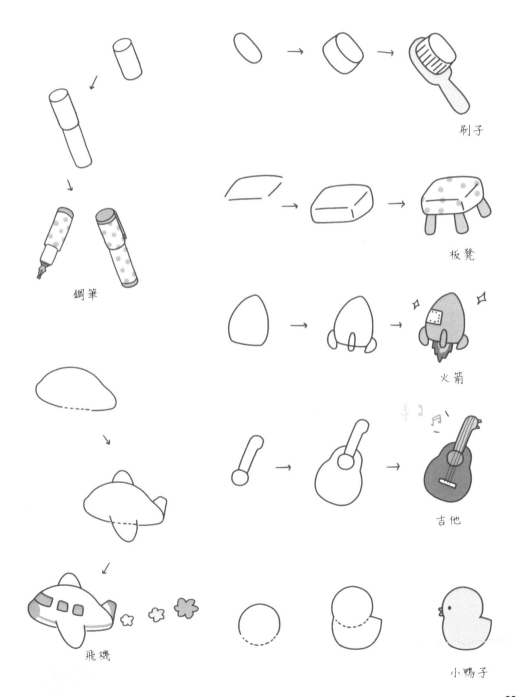

鋼筆

刷子

板凳

火箭

吉他

飛機

小鴨子

擬人的神態 | 透過擬人化，為沒有生命力的物品加上人的表情，馬上就變得不一樣了！

就算是最簡單的幾何圖形，加上表情之後就萌化了，像變魔術般的神奇過程！

表情給物品賦予了生命力

╲ 雖然不知道自己是什麼形狀，
╲ 但還是覺得自己萌萌的！

盡情給物品加上不同表情

膠囊

有表情的膠囊

月球

有表情的月球

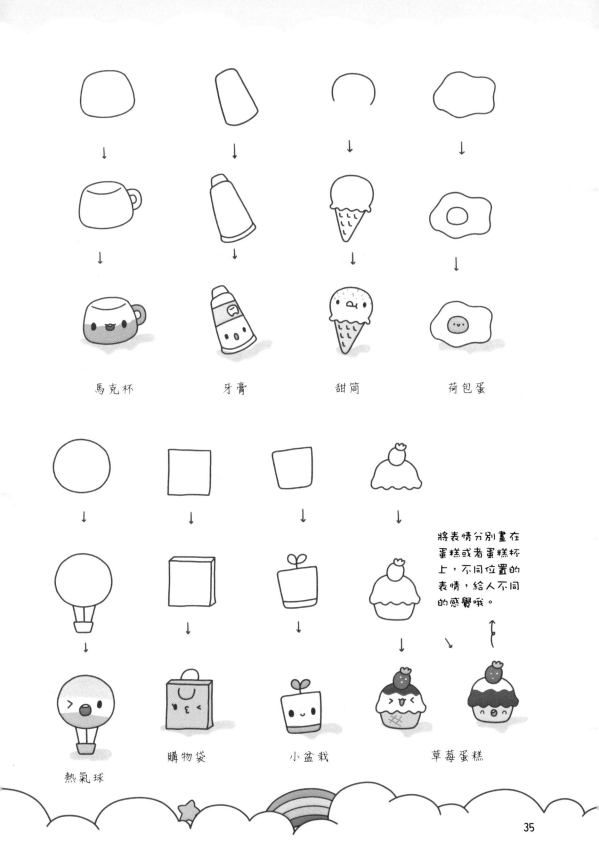

馬克杯　　　　牙膏　　　　甜筒　　　　荷包蛋

將表情分別畫在
蛋糕或者蛋糕杯
上，不同位置的
表情，給人不同
的感覺哦。

購物袋　　　　小盆栽　　　　草莓蛋糕

熱氣球

 如何畫出圓潤的形狀

先把所有直　　　在轉角處畫　　　這樣形狀就
線畫出來。　　　出弧線。　　　　出來了。

以三角形為例子

當對線條的掌握比較熟練了，就可以按照正常順
序一筆畫出形狀。

以四邊形為例子

當我們畫的形　　　畫出對角的弧　　　這樣更容易畫
狀有對稱的線　　　線。　　　　　　好對稱的形狀。
條，就先畫對
稱的地方。

不錯.不錯哟！

萌化的乳牛

利用之前說的萌化過程，試著萌化一頭乳牛。

萌化的比例

把牛的身體畫小，腦袋畫大。頭大身小，是萌物的常見身體比例。

圓潤的線條

畫出流暢圓潤的線條，看起來很Q。

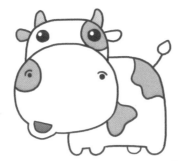

簡化的細節

將身體的每個部位都盡量畫得簡單，保留明顯特徵就好，如身上的黑白斑紋。

擬人的表情

乳牛本身可不會笑，但加上笑臉會更加有親和力。

畫一個圓圈。

→

在圓上畫弧線。

→

畫出五官。

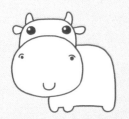

畫出身體。

→

加上斑紋。

→

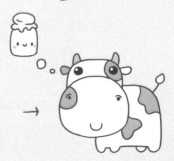

加一瓶牛奶，塗上顏色，完成！

如何畫簡單的插畫

把圖案組合在一起，在設計上稍微下一點工夫，就能畫出充滿趣味的小插畫。

插畫：HOME

重複的秘密

有了想法，就盡情地將它們展現在插畫裡，重複地畫出來，簡單又有趣。

主次的關係

插畫裡有不同的物件，就分出它們的主次關係，大體分為主角配角和背景。

這裡貓咪是主角，美食是搭配，背後的圓點是背景，也可以加上一些文字。

插畫：美食貓咪

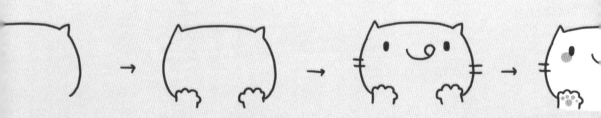

以女生的包包為主題，
裡面會裝一些什麼呢？

這裡的小鴨子可以當成額外的點綴，
嗯～就像是電影裡的彩蛋。

小豬洗澡，上面的泡
泡和泡沫就是搭配。

贏得遊戲的熊貓，畫
出慶祝的感覺。

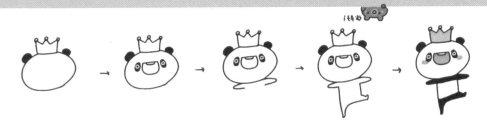

◁ **如何畫**創意花邊

上一章已經用線條畫過花邊分隔線，這裡嘗試利用圖案和線條，畫出更有創意的
花邊，重要的是激發想像力，舉一反三。

重複畫 │ 只要用不同顏色的畫筆重複著畫同一種圖案，
就能畫出好看的花邊。

根據不同需要，也可以豎著畫。

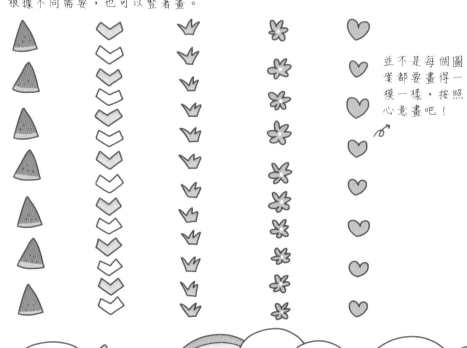

並不是每個圖
案都要畫得一
模一樣，按照
心意畫吧！

有點變化 在重複畫相同圖案的基礎上，可以適當改變圖案的大小，或者上下跳躍著畫，這樣的花邊看起來更有活力。

同一種形狀要畫不同的樣式，畫的時候就先把一種樣式畫完，再畫第二種樣式，這樣就不用頻繁地換筆，而且看起來均勻有序！

用下面的圖案畫一畫花邊吧！

不錯,不錯的！

🐱 花邊主題 | 生活中有很多有趣的事物可以畫成花邊，給自己擬定一個主題，想像出不同的花邊吧！

關於天氣

星星、太陽、
月亮。

關於閃電

一開始想畫閃
電，突然想起
皮卡丘，不妨
把它也畫成花
邊。

關於樹苗

想起了澆水和
小龍貓偷種子
的鏡頭。

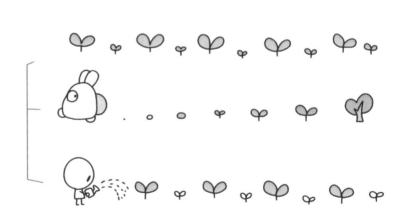

心形花邊

彩燈花邊

海洋花邊

香蕉花邊

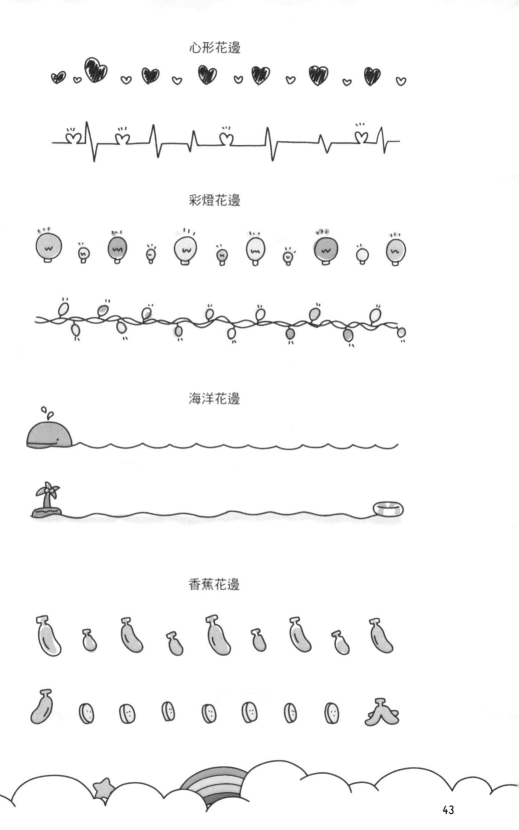

素描花邊

用鉛筆，或者模仿鉛筆的感覺畫。

創意花邊

善於觀察生活中的各種事物，就可以為自己累積很多素材！

Give me Five

lesson 3
生活中的萌物

萌萌的食物

食物是最常見的萌畫素材，稍微裝飾就能變得很可愛，把它們搬進手帳裡吧！

畫一畫甜點 | 在甜點師的巧手下，甜點本身就被做得很可愛，按照它們原來的樣子畫就可以。

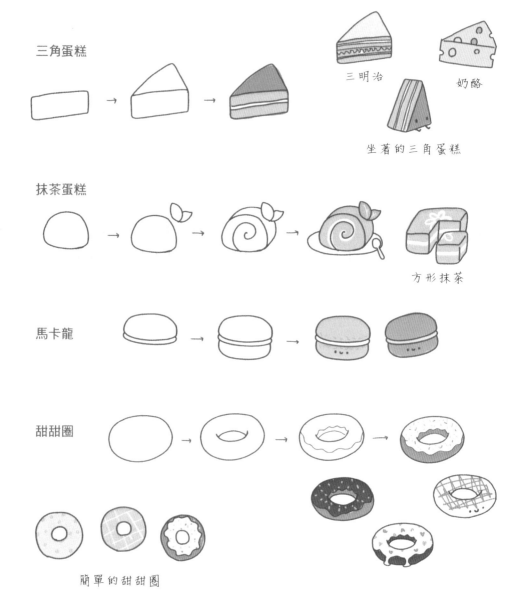

三角蛋糕

三明治

奶酪

坐著的三角蛋糕

抹茶蛋糕

方形抹茶

馬卡龍

甜甜圈

簡單的甜甜圈

🐱 麵包 | 早餐常見的食物，
和甜點的畫法一樣。

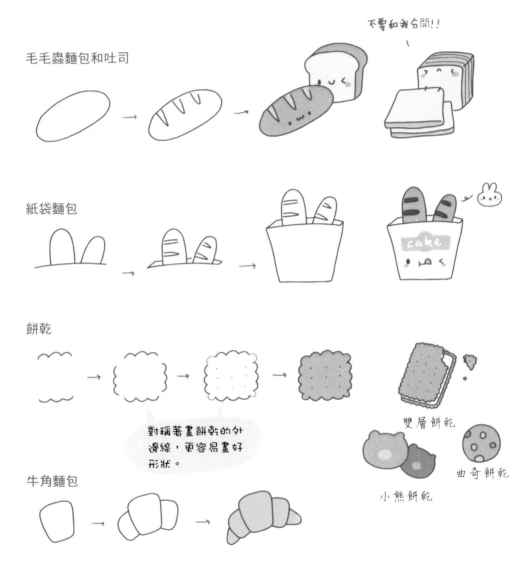

毛毛蟲麵包和吐司

不要和我分開!!

紙袋麵包

餅乾

對稱著畫餅乾的外
邊線，更容易畫好
形狀。

雙層餅乾

曲奇餅乾

小熊餅乾

牛角麵包

熱狗麵包

 甜甜的 │ 甜甜的冰淇淋和糖果，
想起來就讓人流口水呢！

小學生雪糕

 → →

甜筒

 → →

 甜筒的形狀
很像章魚！

冰淇淋

 → → →

貓爪雪糕

 → →

還可以畫成
其他動物的
雪糕哦！

棉花糖

 → → →

兩種都是
棉花糖，
喜歡哪一
種呢？

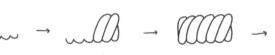 → → →

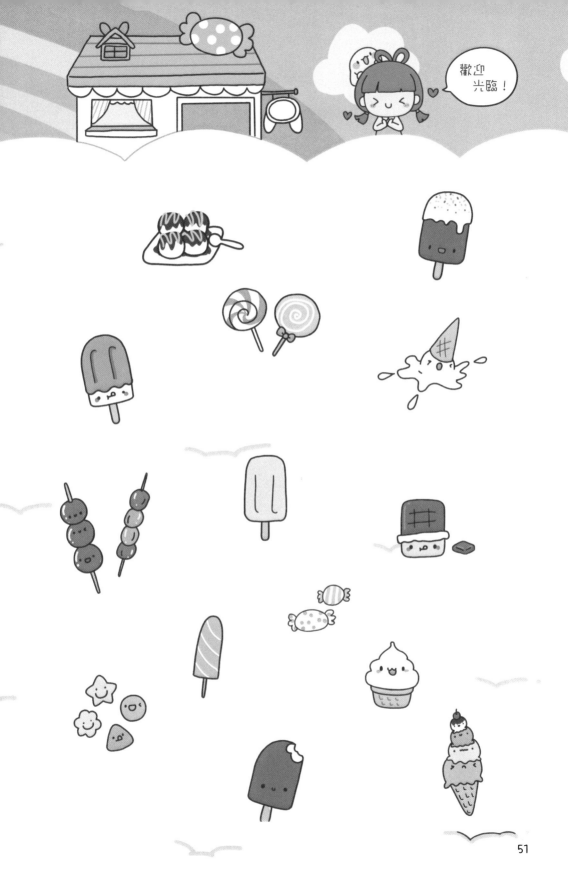

飲料和杯子

咖啡、果汁、下午茶，
把美好的午後時光記錄下來吧。

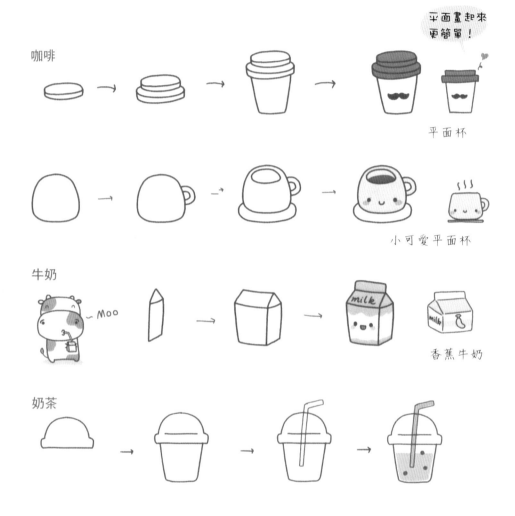

平面畫起來更簡單！

咖啡

平面杯

小可愛平面杯

牛奶

~ Moo

milk

香蕉牛奶

奶茶

龍貓杯子

用龍貓形象做的杯子，也可以用其他形象畫哦！

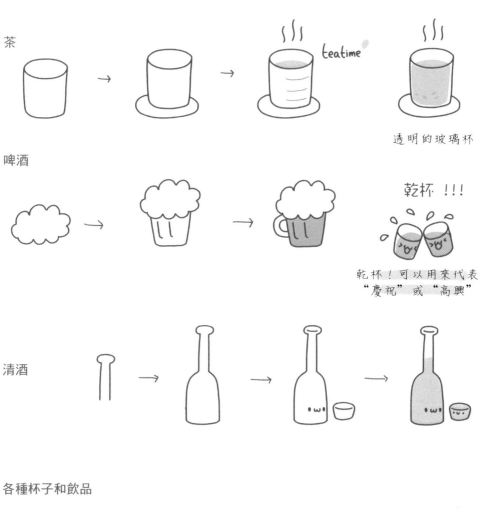

茶

→ → teatime

透明的玻璃杯

啤酒

→ →

乾杯 !!!

乾杯！可以用來代表
"慶祝" 或 "高興"

清酒

→ → →

各種杯子和飲品

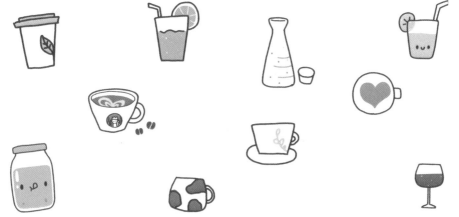

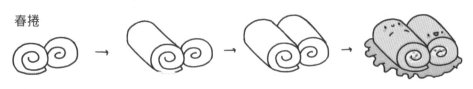

中式萌食物 | 餃子、包子、春捲、粽子，都是節日氣氛濃厚的中式食物。看看怎麼畫萌吧！

春捲

畫兩個螺旋圈圈。　　畫出圓柱形。　　兩個更可愛。　　加上表情和顏色。

竹筒飯

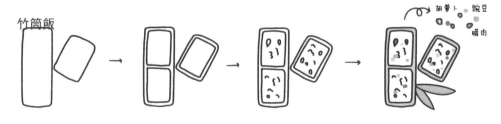

胡蘿蔔　豌豆
臘肉

畫兩個方形。　　方形中間畫小　　畫 "3" 代表　　不同顏色代表
　　　　　　　　方形。　　　　米粒。　　　　不同食物。

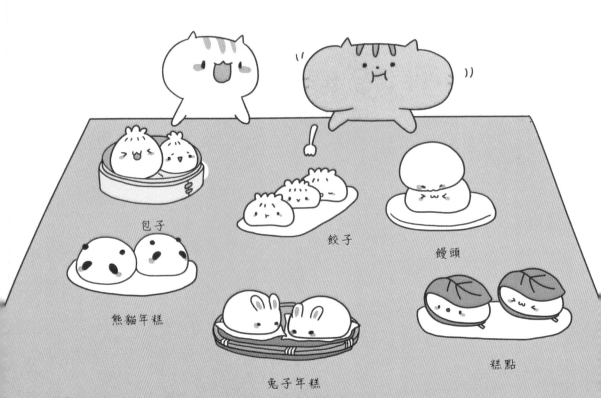

包子

餃子

饅頭

熊貓年糕

兔子年糕

糕點

粽子寶寶 │ 把粽子想象成襁褓裡面的寶寶來畫，萌得捨不得吃了！

聯想畫法，裹在葉子裡面的粽子就像裹在被子裡的嬰兒一樣。發揮想像力，畫畫也會變得更有趣哦！

① 畫一個圓潤的三角形。

② 畫出粽子的葉子（衣服）。

③ 畫出綁粽子的線（腰帶）。

④ 加上粽子寶寶的眼睛。

⑤ 畫上可愛表情，加上小手。

⑥ 塗上顏色，完成啦！

日式萌食物

壽司、便當、大福……因為可愛又美味，
這些日式食物在各個國家都很受歡迎。

壽司

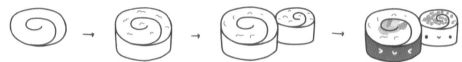

便當

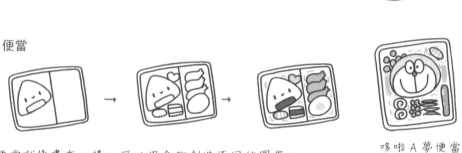

便當就像畫布一樣，可以用食物創造不同的圖案。

哆啦A夢便當

鮮蝦壽司

鮭魚壽司
裹上紫菜。

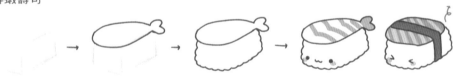

草莓大福

抹茶大福

畫成一家人
的樣子更有
親切感！

糰子

飯糰

 如何畫出不同方向的壽司

如果我們要從不同的方向畫出壽司該怎麼做呢？下面這介紹一下這種方法。

壽司下面的飯糰像一個長方體，先用鉛筆畫一個長方體。

↓

 在長方體上畫一條鮮蝦條。

↓

 跟著長方體的鉛筆線畫出飯糰的波浪線，這樣形狀就不會畫偏。

↓

 最後上色完成！

 好奇壽司

 瞌睡壽司

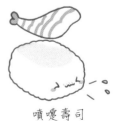 噴嚏壽司

🐱 早起的蔬菜

新鮮的蔬菜，盡量畫得有活力，就像早早起床的我們！
加上表情就更可愛了。

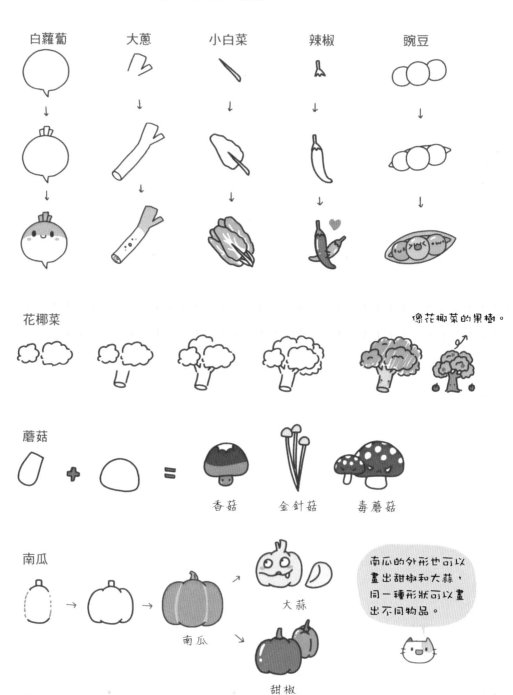

白蘿蔔　　大蔥　　小白菜　　辣椒　　豌豆

花椰菜　　　　　　　　　　　　　像花椰菜的果樹。

蘑菇　　＋　＝　　香菇　　金針菇　　毒蘑菇

南瓜　　→　→　　　　大蒜

南瓜

甜椒

南瓜的外形也可以
畫出甜椒和大蒜，
同一種形狀可以畫
出不同物品。

除了加表情，在蔬菜加上手和腳，想像出一個小故事，可以讓畫面更有趣。

哈哈哈！你沒有穿衣服嗎？

哼！

正在對話的花生

麥穗

馬鈴薯

被打屁股了！

胡蘿蔔

番茄

玉米

茄子

黃瓜

嫩竹筍

白菜

把自己工作、生活中遇到的可愛東西和有趣的事物全部畫進手帳裡吧！

心情天氣 | 除了把每天的天氣記錄在手帳本裡，
有時候也可以用它來代表心情。

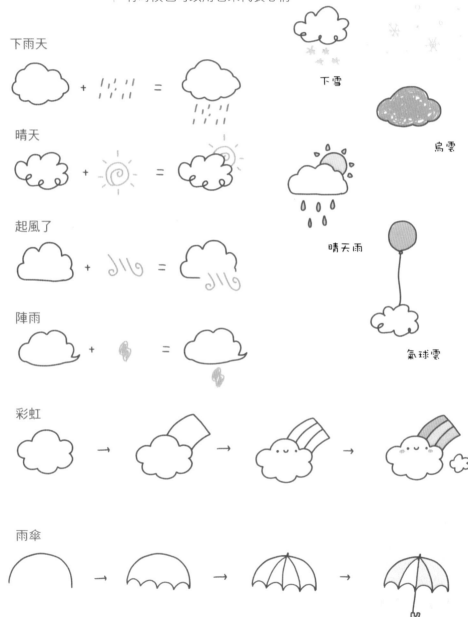

下雨天

晴天

起風了

陣雨

彩虹

雨傘

下雪

烏雲

晴天雨

氣球雲

嘩啦啦下雨了

月亮

可以表示晚安

雲和綿羊分不清楚

鯉魚旗

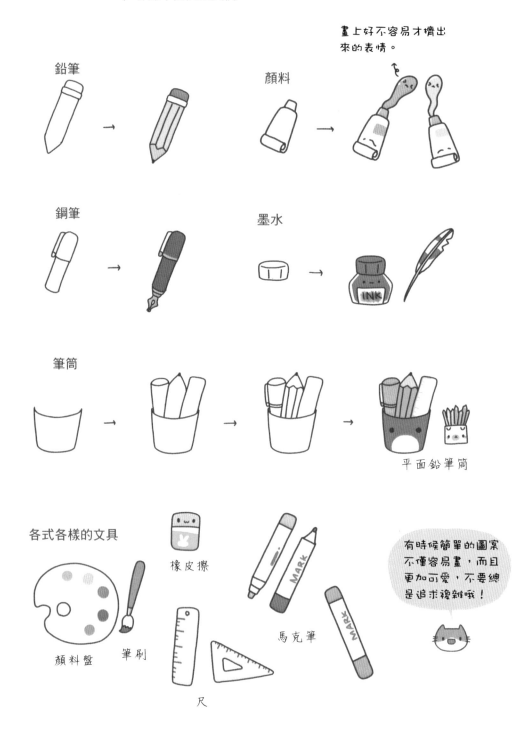

辦公桌 ┃ 收集在畫畫和工作中，
都離不開的工具們。

畫上好不容易才擠出
來的表情。

鉛筆

顏料

鋼筆

墨水

筆筒

平面鉛筆筒

各式各樣的文具

橡皮擦

有時候簡單的圖案
不僅容易畫，而且
更加可愛，不要總
是追求複雜哦！

顏料盤 筆刷

馬克筆

尺

手帳本

檯燈

紙膠帶

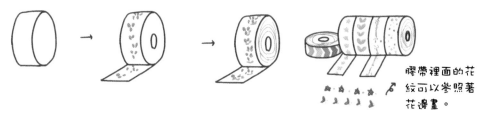

膠帶裡面的花
紋可以參照著
花邊畫。

桌曆

記事本

標籤

書本

美美地梳妝

女孩子出門前都會把自己打扮得美美的，
有時候覺得這些梳妝工具也很可愛！

吹風機

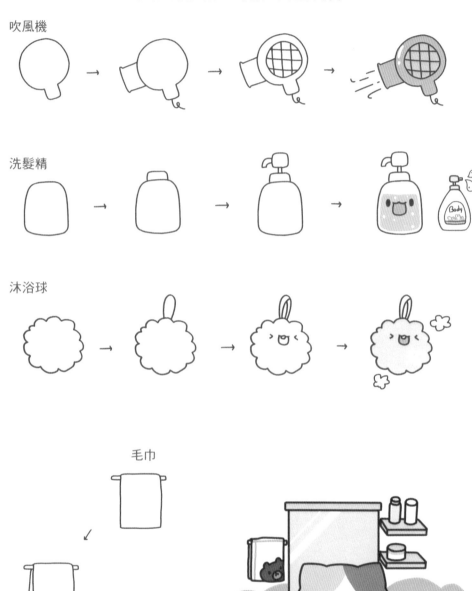

洗髮精

沐浴球

毛巾

插畫：刷牙的貓咪

口紅

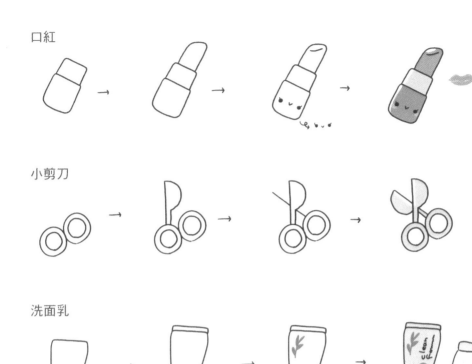

mua~

小剪刀

洗面乳

閃亮亮

今天美美的

撲通撲通

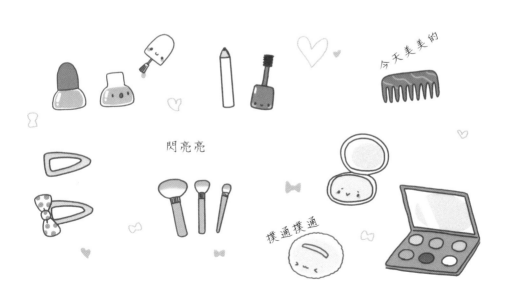

廚房大作戰

如果有時間能為家人朋友親手做飯，會是一件很幸福的事情吧！

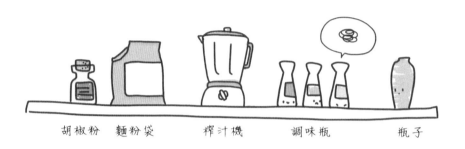

胡椒粉　麵粉袋　　榨汁機　　　調味瓶　　　瓶子

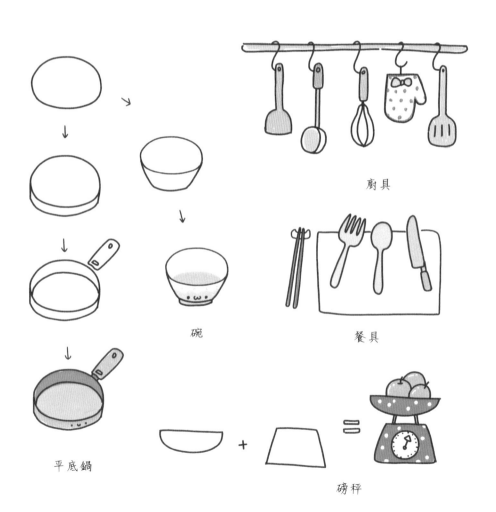

廚具

碗

餐具

平底鍋

磅秤

量杯

 → → →

平面的杯子

熱水壺

 → → →

多喝白開水！

湯鍋

 → → →

砂鍋

給湯鍋換一個表情！

燒開水

圍裙

 → →

◁ 節日萌

在很多很多值得紀念的日子裡，除了說出節日的祝福，還可以畫下來，賦予節日
更多的意義。

生日派對 | 為親友慶生或者收到生日禮物，
都是很幸福的事情。

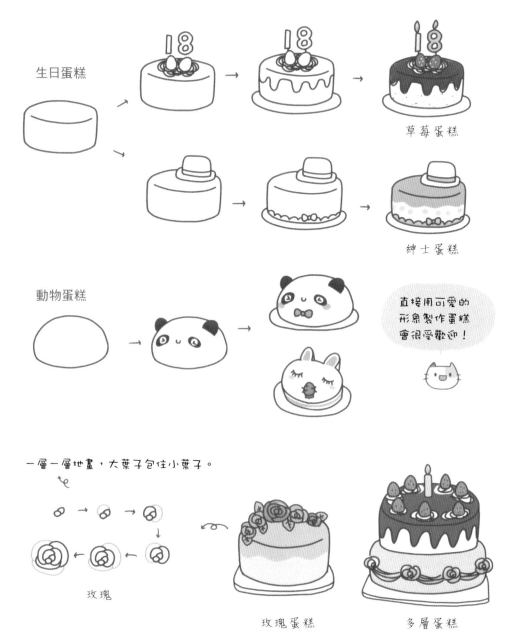

生日蛋糕

草莓蛋糕

紳士蛋糕

動物蛋糕

直接用可愛的
形象製作蛋糕
會很受歡迎！

一層一層地畫，大葉子包住小葉子。

玫瑰

玫瑰蛋糕

多層蛋糕

派對帽

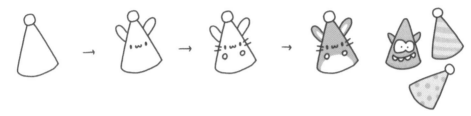

皇冠帽

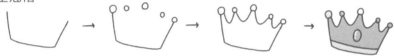

禮物盒子

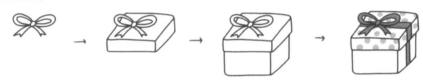

 簡單的禮物盒子，
一樣很可愛！

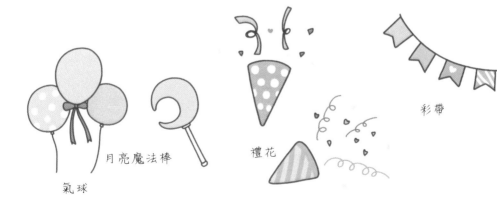

氣球　月亮魔法棒　禮花　彩帶

過年啦 | 放鞭炮、貼春聯、搶紅包，
這一天和家人團聚在一起，是一年中最美好的時刻。

中國結

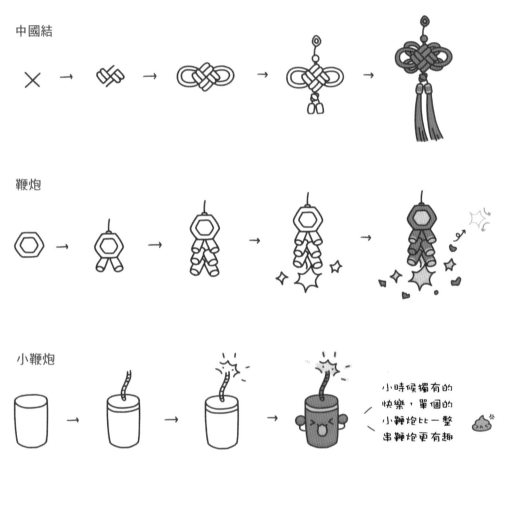

鞭炮

小鞭炮

小時候獨有的
快樂，單個的
小鞭炮比一整
串鞭炮更有趣

鞭炮花邊

把引線畫長一些，
就可以當成花邊使用哦！

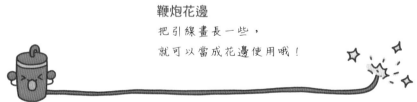

招財進寶

打開福袋,看看
裡面有哪些新年
禮物吧!

多彩燈籠

像彩燈一樣閃耀
的燈,不只有紅
色,看起來更熱
鬧了!

福貓

接受貓咪的
祝福吧!

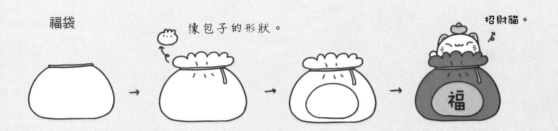

福袋　　　　　　　像包子的形狀。　　　　　　　　　　招財貓。

71

聖誕節 | 平常不太會將紅色和綠色搭配在一起，但是到了聖誕節，這兩種顏色卻能烘托出節日氣氛。

聖誕插畫

將節日特定的物品
互相搭配，就能畫
出節日的感覺。

聖誕帽

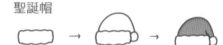

蝴蝶結

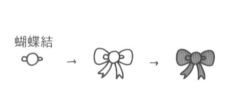

薑餅人

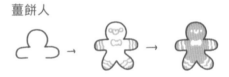

聖誕服

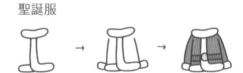

雪人

小雪人

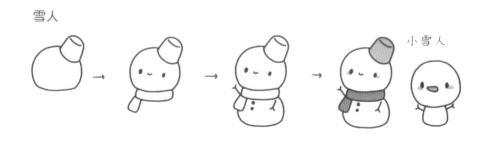

各種聖誕樹

同一種物品，可以用不同的畫風來表現。

蛋糕聖誕樹

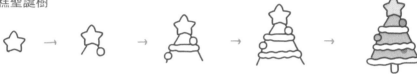

彩帶聖誕樹

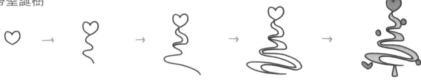

紋路聖誕樹

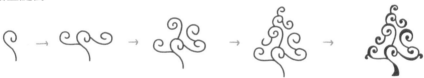

可愛聖誕樹

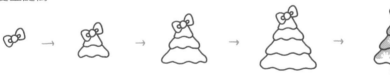

彩球聖誕樹

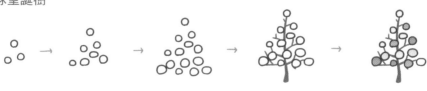

萬聖節 | 可愛的小幽靈來了，
不給糖就搗蛋。

幽靈

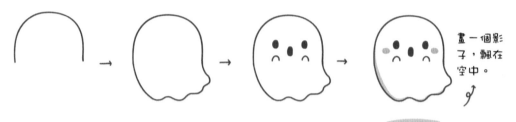

畫一個影
子，飄在
空中。

死神

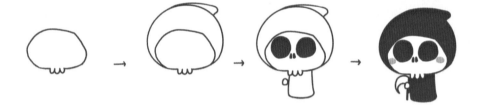

木乃伊

繃帶畫得不
均勻更好。

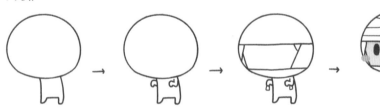

南瓜燈

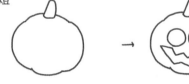 → →

萬聖夜

幽靈出現在夜間，
為了看清楚東西，
眼睛都變得很大！

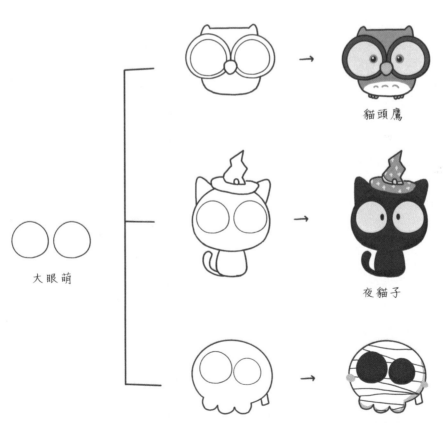

大眼萌

貓頭鷹

夜貓子

骷髏頭

◀ 旅行萌

旅行的意義就是能不斷見到新鮮的事物，把自己的經歷全部用畫筆記錄下來，回憶起來又是另一番風景。

 說走就走 │ 拿起背包，準備出發！

手提包

 → →

小手提包

雙肩背包

 → → →

行李箱

 → →

熊貓行李箱

輕鬆熊箱

布朗熊箱

鯨魚箱

就像設計袋子一樣，把一些可愛的元素加進箱子裡！

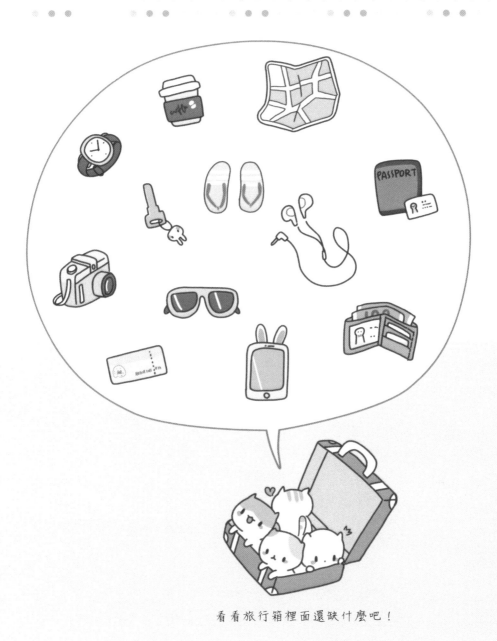

看看旅行箱裡面還缺什麼吧！

相機

🐱 **街道風光** │ 鱗次櫛比的房屋，
熙熙攘攘的車流組成繁華的街道。

公車

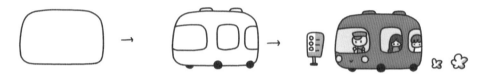

自行車

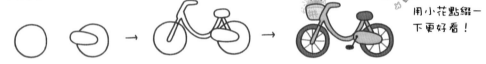

用小花點綴一
下更好看！

計程車

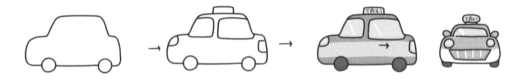

住家

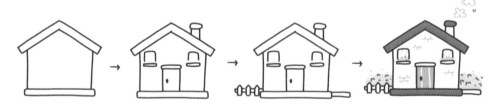

咖啡廳

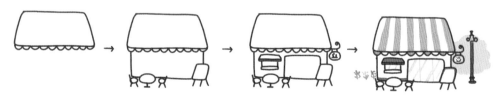

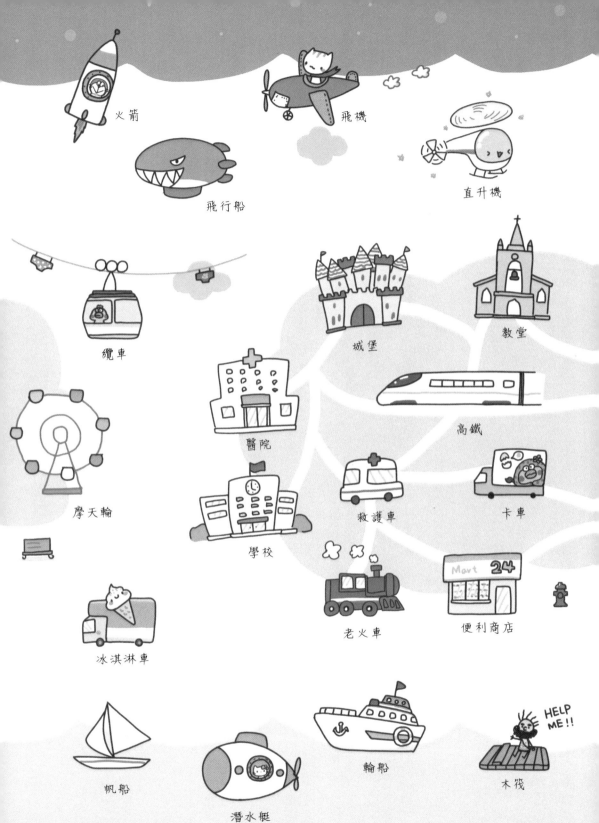

火箭

飛機

飛行船

直升機

纜車

城堡

教堂

摩天輪

醫院

高鐵

救護車

卡車

學校

冰淇淋車

老火車

便利商店

帆船

潛水艇

輪船

木筏

HELP ME!!

各個國家的標誌性建築都有自己獨特的美感，
畫在本子裡特別有格調！

萬里長城

艾菲爾鐵塔

用一些小圖案點
綴一下！

大笨鐘

泰姬瑪哈陵

神像

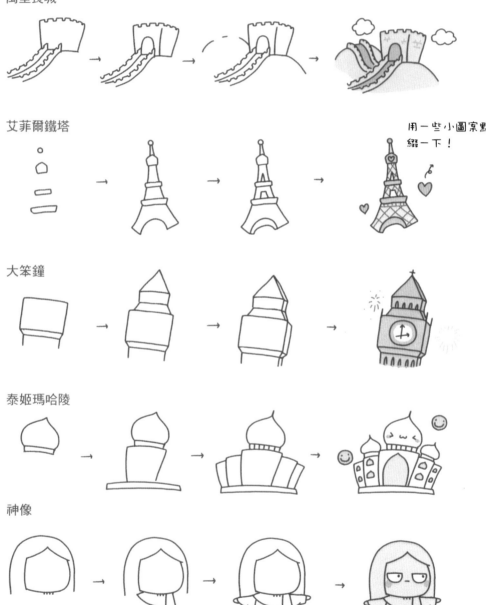

羅馬競技場

 → → 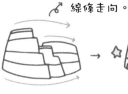 注意整體的線條走向。

鳥居

金字塔

 → → →

比薩斜塔

 → → →

風車

 → → →

草莓！你好哟～

lesson 4
可愛的動物

◀ 畫一畫**貓咪**

總是充滿好奇的貓咪，是萌寵的代表之一，是萌系手繪裡
具有代表性的主題！

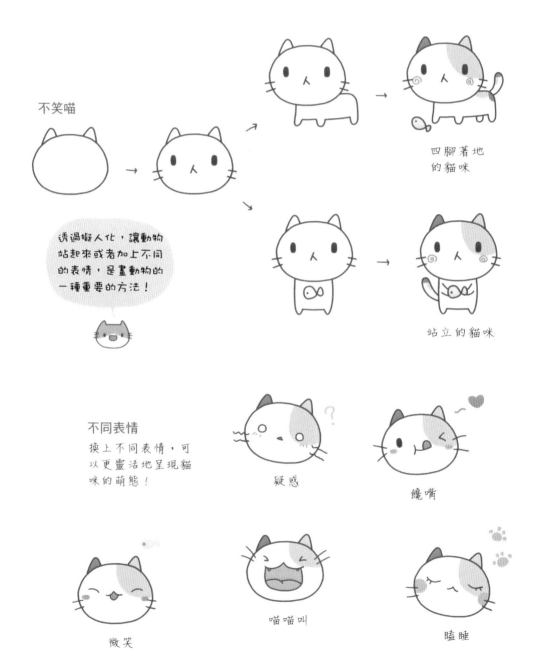

不笑喵

透過擬人化，讓動物
站起來或者加上不同
的表情，是畫動物的
一種重要的方法！

四腳著地
的貓咪

站立的貓咪

不同表情

換上不同表情，可
以更靈活地呈現貓
咪的萌態！

疑惑

饞嘴

微笑

喵喵叫

瞌睡

設計貓咪 | 透過改變不同部位的形狀，設計出不同風格的貓咪！

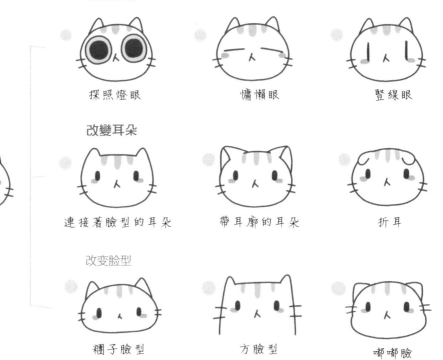

改變眼睛

探照燈眼　　　　慵懶眼　　　　豎線眼

改變耳朵

連接著臉型的耳朵　　帶耳廓的耳朵　　折耳

改变脸型

糰子臉型　　　　方臉型　　　　嘟嘟臉

將上面的不同部位隨意組合，又可以創作出新的貓咪，動手試試吧！

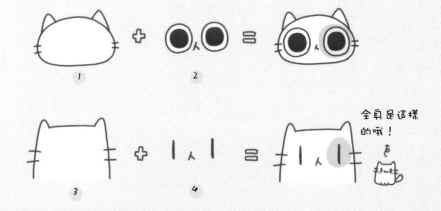

全身是這樣的哦！

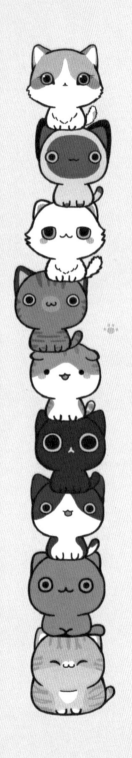

不同種類的貓咪

只需要用同一個身形，按照現實生活中貓咪的特點，加上不同的花紋等就可以了！

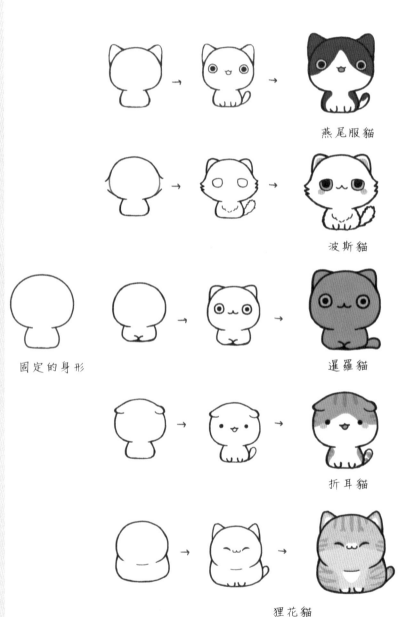

燕尾服貓

波斯貓

固定的身形

暹羅貓

折耳貓

狸花貓

貓咪的動作

隨心所欲的貓咪，猜不透的性格，把它們的萌態用不同動作展現出來吧！

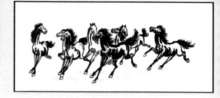

八喵圖　這是一幅把世界名畫改成貓咪的創意插畫，只要有豐富的想像力，畫畫就會變得更有趣！

八駿圖

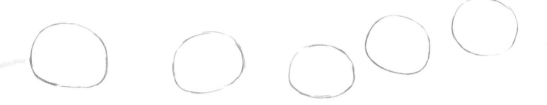

以"八駿圖"裡的馬為參考，畫出貓咪的大概位置。這裡先用鉛筆畫出草稿。

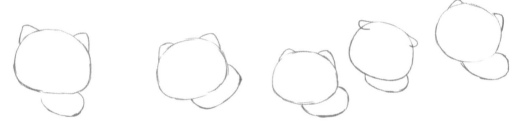

畫出耳朵和身體的位置。

畫出後面的三隻貓咪。

加上四肢和尾巴。

在鉛筆的基礎上用勾線筆畫出貓咪的輪廓。

擦掉鉛筆線條

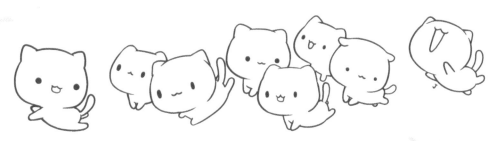

畫出表情，這裡的表情也可以參考 "八駿圖" 裡面馬的表情。

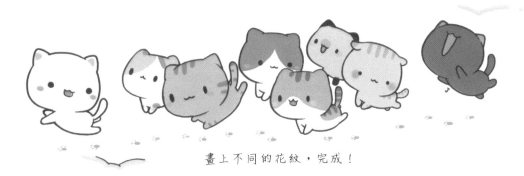

畫上不同的花紋，完成！

◁ 畫一畫狗狗

狗狗是人類最忠誠的朋友。繪製狗狗時使用和畫貓咪相同的技法，最重要的是表現出狗狗們憨厚的萌樣。

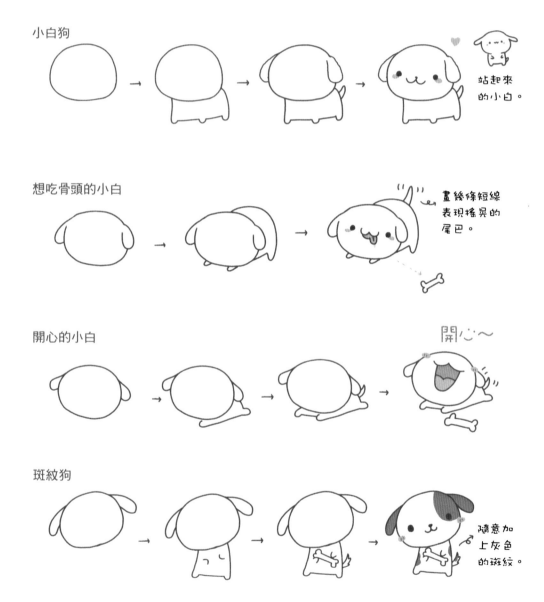

小白狗

站起來的小白

想吃骨頭的小白

畫幾條短線表現搖晃的尾巴。

開心的小白

開心～

斑紋狗

隨意加上灰色的斑紋。

各種狗狗

繪製時要抓住不同狗狗的特點。狗狗的身體形態差不多，重要的是五官上的區別。

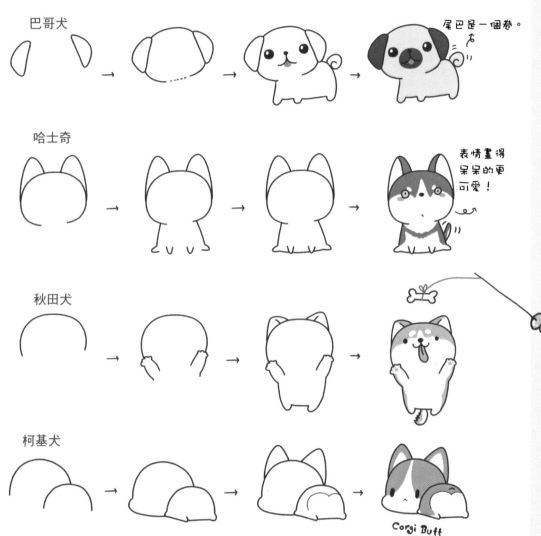

巴哥犬

尾巴是一個卷。

哈士奇

表情畫得呆呆的更可愛！

秋田犬

柯基犬

Corgi Butt

用同樣的身體動作畫不同的狗狗

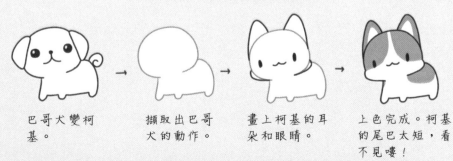

巴哥犬變柯基。

擷取出巴哥犬的動作。

畫上柯基的耳朵和眼睛。

上色完成。柯基的尾巴太短，看不見囉！

◀ 瘋狂動物城

看看動物城裡還有哪些可愛的動物！抓住特點畫就對了！

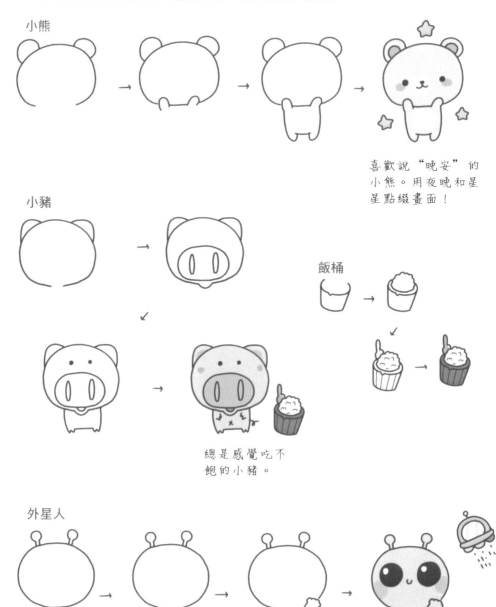

小熊

喜歡說"晚安"的小熊。用夜晚和星星點綴畫面！

小豬

飯桶

總是感覺吃不飽的小豬。

外星人

友好的外星人，覺得地球很美麗！

鯨魚

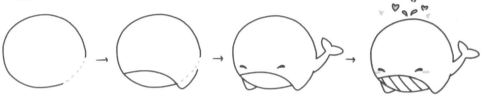

大象

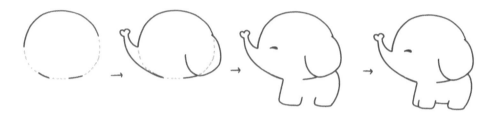

和鯨魚同款的花灑！

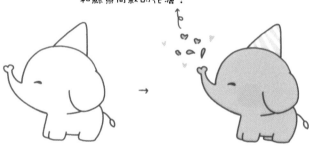

戴個領結，像大
恐龍的模樣！

小恐龍

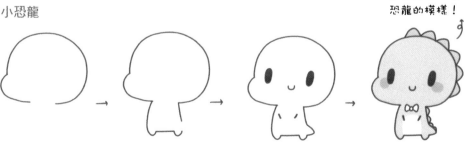

猴子

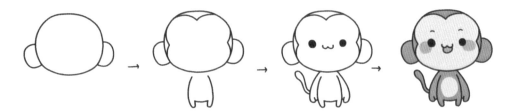

小狐狸

加幾片秋葉更有意境！

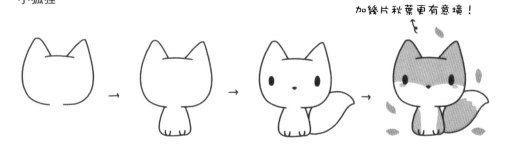

獅子

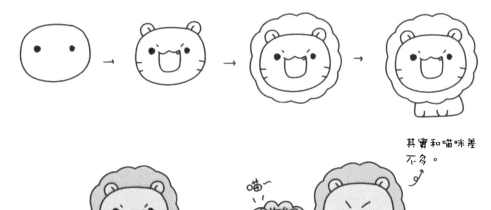

其實和喵咪差不多。

喵～

髮型酷酷的羊駝，
給人高冷的感覺！

羊駝

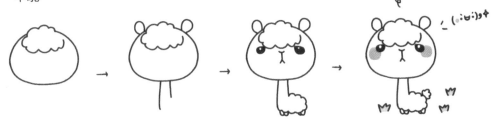

一對倉鼠

把臉蛋擠在一起畫！

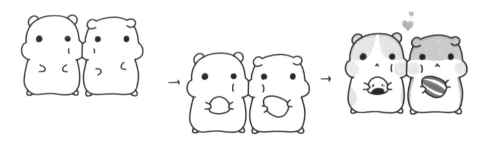

頭上發出網路訊號！

長頸鹿

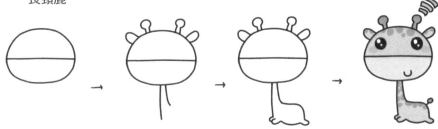

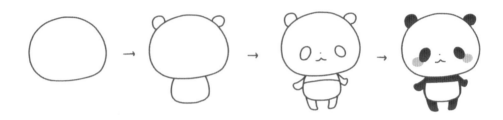 熊貓 | 熊貓是我特別喜歡的動物,神奇的黑白配色,怎麼畫都很萌!

 給熊貓加上不同的表情和動作,只畫上半身也很可愛!

吐舌賣萌

捏臉

暗中觀察

饞嘴

左右搖擺

畫出短線代表晃動。

功夫熊貓

會中國功夫的熊貓,武器是竹子。

熊貓背影

有時候背影更可愛!

愛抱抱

熊貓基地裡一隻喜歡抱"奶爸"大腿的熊貓!

兔子 | 相對於其他動物，
兔子長得更像女孩子，適合畫成小清新的風格！

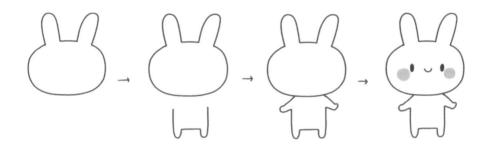

睡眠兔

吃胡蘿蔔

畫一隻垂耳。

害羞的兔子

兔子的顏色很
簡單，可以多
加一些配飾。

時尚兔子

像女孩子一樣，
給兔子畫上衣服
和頭飾。

懶兔子

趴在枕頭上呼
呼大睡！

坐在草地上的兔子

趴在草地上的兔子

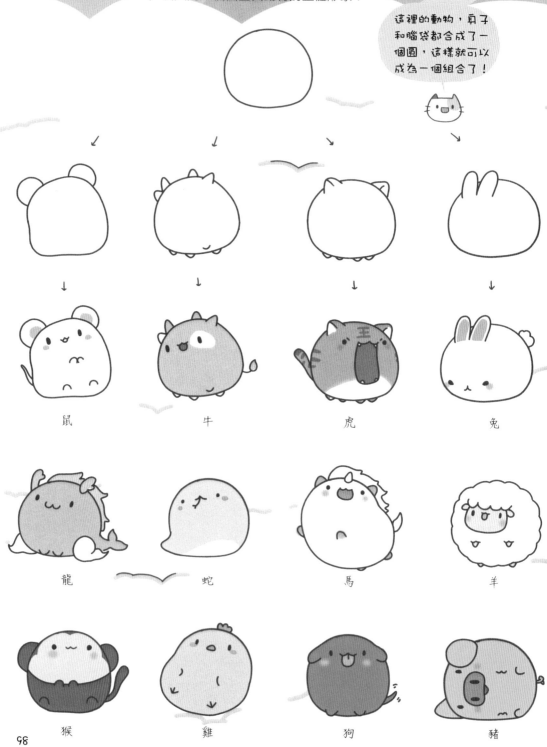

十二生肖　有時候也不一定要按照動物本身的體態畫，在這裡我們試試只用一個圓畫出動物的整體形象！

這裡的動物，身子和腦袋都合成了一個圓，這樣就可以成為一個組合了！

鼠　牛　虎　兔

龍　蛇　馬　羊

猴　雞　狗　豬

 想一想還有什麼動物可以用一個圓畫出來吧！

啾!!

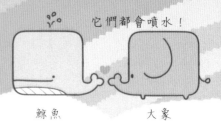
它們都會噴水！

方塊動物 ｜ 上一篇我們用圖畫了動物，那麼現在用方塊來試試吧！

鯨魚　　　大象

　↓

　↓

　↓

　↓

↓　　　↓　　　↓　　　↓

貓頭鷹

企鵝

熊貓

北極熊

小白雞　　老虎

熊

兔子

乳牛

貓咪

鱷魚

長頸鹿

100

想一想還有什麼動物可以用一個方塊畫出來吧！

方塊二班·畢業照

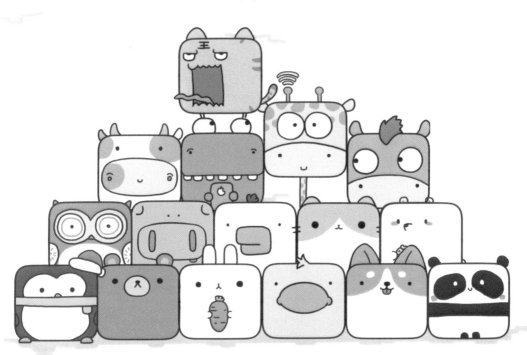

堆起來畫 把動物堆在一起畫，從上到下。
要注意它們的先後順序。

一堆貓咪

1

用鉛筆畫出每個貓咪大致的位置

4

畫出五官

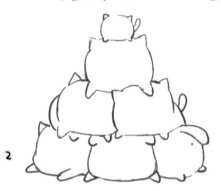

2

畫出輪廓

5

背景中加一點裝飾

3

再用勾線筆描一遍

6

塗上顏色，完成！

一堆小雞

鉛筆的痕跡可以擦
掉一些，只要知道
大致位置即可。

用鉛筆畫出輪廓

畫出最上面的小雞

畫出第二隻

畫出第三隻

畫完後完全擦除鉛筆痕跡

塗上顏色

要是還覺得不夠，
就再加一隻小雞！

Don't Worry

lesson 5
可愛的人物

◁ 繪製萌系人物的基本技法

只要掌握了畫人物輪廓的方法，然後改變髮型、表情、服飾等，就可以畫出不同類型的人物。

 臉型　| 萌系人物的臉型都是圓圓的，要和實際的人物區分開來。

先畫出半圓的臉型。　　　　　　在兩邊加上耳朵。

畫頭髮之前要先想像出頭部的輪廓。

頭髮要有一定的厚度，畫在輪廓外面一點。

最後加上可愛的五官。

為了表現出人物個性，也可以畫其他臉型與人物結合。

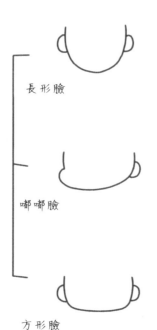

長形臉

嘟嘟臉

方形臉

人物造型簡單時，白色也可以作為皮膚色來使用！

五官 │ 一般情況下，萌系人物的五官都在臉的中間或者中間往下的位置。

這個人物的五官都在綠色中線以下。

更多的眼型

呆呆的小眼睛也很萌。

很有運動精神的長眼睛。

閃亮亮的大眼睛，很迷人。

 →

鼻子用一個點來表示。　　鼻子也可以直接省略不畫！

在萌系插畫裡，動物以及擬人的物品都可以與人物的五官通用哦！

˅ ˅ ◡ ѡ　●● ●● ⊚ ⊚ ''' ''' ⊛ ⊛

更多的嘴型。　　　　　更多的腮紅。

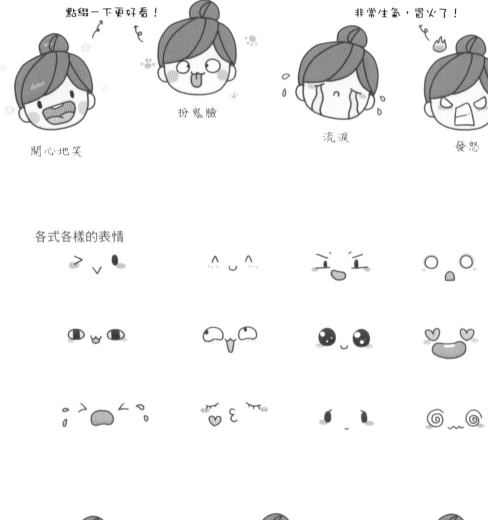

表情 | 把自己的喜怒哀樂畫出來吧，表情可以用誇張的方式畫！

點綴一下更好看！

非常生氣，冒火了！

扮鬼臉

流淚

發怒

開心地笑

各式各樣的表情

動手畫一畫不一樣的表情吧！

髮型 | 先嘗試畫短髮，
在短髮的基礎上可以變化出不同的女生髮型。

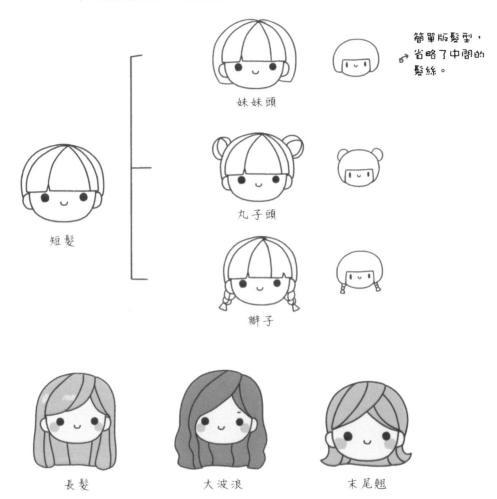

簡單版髮型，
省略了中間的
髮絲。

妹妹頭

丸子頭

辮子

短髮

長髮　　　　　大波浪　　　　　末尾翹

男生的髮型更加簡單，種類也更少。

瀏海　　　　　中長髮　　　　　平頭

 身形 掌握了臉型的畫法就可以挑戰畫身體了，
萌系人物的身體一般都是二頭身或三頭身。

二頭身

 → → →

上半身用一個"凸"
表示。

頭部和整個身
體的長度是相
等的。

畫衣服的時候
要根據身體的
位置來畫。

有身體的位置，
就知道該將衣服
畫在什麼地方了。

並不是要完全按照
比例的規定來畫，
畫成8頭身或5頭
身也很可愛！

 →

擦掉身體上的線條。

完成可愛的小學
女生的繪製。

三頭身

 →

和畫二頭身的步驟
是一樣的。

身體是兩個頭部
的長度。

在身體的基礎上添
加衣服。

男生身形都差不多，
如果將男生與女生畫
在一起，可以把男生
畫得高一些。

頭身比例並不代表年
齡，就算是成年人也
可以畫成二頭身。

直接畫衣服

 → → →

當我們對人物的體型
比較熟悉了，就可以
直接畫衣服，不用先
畫出身體了。

 → →

火柴人 | 初學手繪，用火柴人練習繪製人物的動作再合適不過了，只要注意關節的轉動就可以畫出動作。

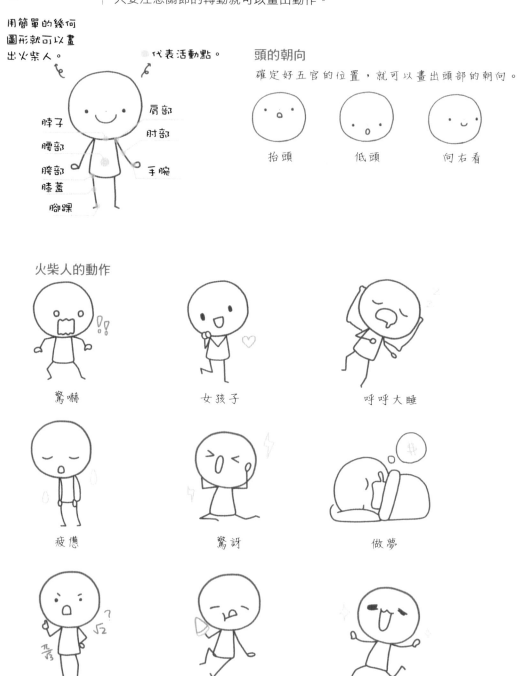

用簡單的幾何圖形就可以畫出火柴人。

●代表活動點。

肩部
脖子
腰部
臀部
膝蓋
腳踝
肘部
手腕

頭的朝向

確定好五官的位置，就可以畫出頭部的朝向。

抬頭　　低頭　　向右看

火柴人的動作

驚嚇

女孩子

呼呼大睡

疲憊

驚訝

做夢

說教

坐在地上

歡喜

動作表情包 嫦娥的日常

將火柴人的動作加上肢體，就可以畫出人物的動作了。

 → → →

先用鉛筆勾畫出動作。

畫出人物的身體。

畫上衣服，擦掉多餘的線條。

慶祝動作繪製完成！

暗中觀察

"OK" 和 "NO"

鼓掌

趴在桌子上

卡拉 OK

生氣

可愛的人們 | 畫一畫不同職業的人，
給不同的角色畫上不同的服裝。

廚師

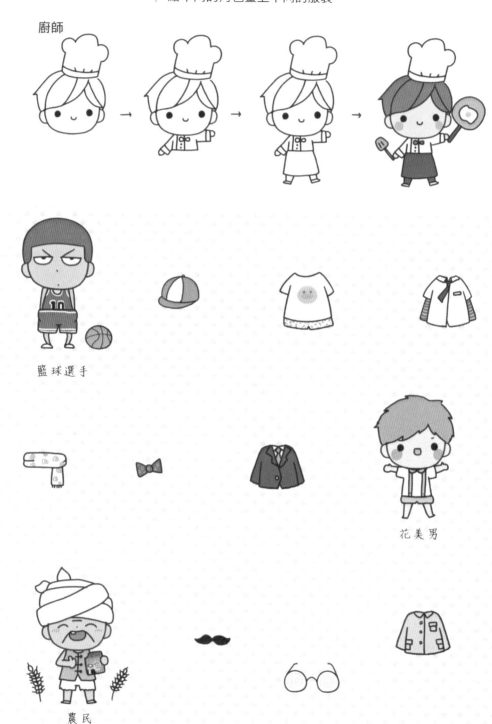

籃球選手

花美男

農民

畫家

女服務生

芭蕾舞演員

刷牙的女孩

好像又睡著了！

→

把眼睛畫成
沒有睡醒的
感覺。

→

→

把自己裝扮成各種人物吧！
不論什麼人物都可以畫出萌版！

改變身體的比例和五官即可，其他的按照角色本身的樣子畫！

孫悟空

小仙女

少主

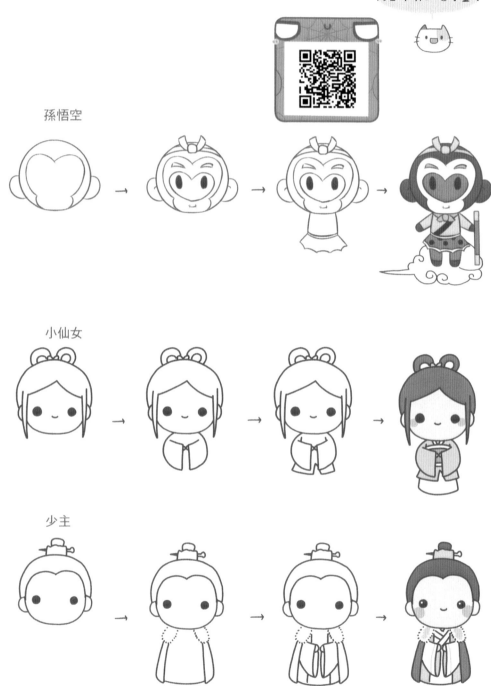

蜘蛛人

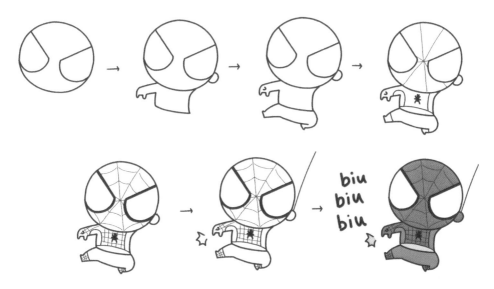

biu
biu
biu

小紅帽

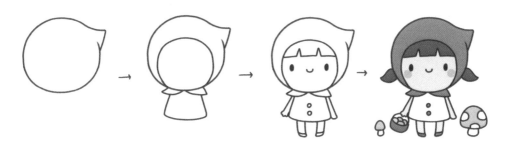

小王子

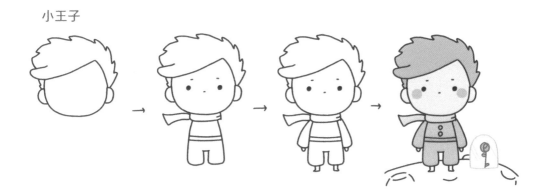

lesson **6**
裝飾一下手帳吧

◁ 裝飾文字**的方法**

繪製裝飾性的文字，就像畫畫一樣需要靈感。下面介紹
幾種簡單的方法。

畫一畫字母 ｜ 字母的結構比較簡單，
更適合使用畫畫的方式去寫。

先用鉛筆寫

然後勾出外輪廓

擦除鉛筆線條

畫出陰影，使其具
有立體感。

↑ 陰影畫在字母的
右側和下方。

填色技巧

可以根據不同單詞的意思加上不同的顏色。

裡面的圈圈
可以畫在不
同的方向。

畫出字母。

這裡的空白
要畫得大一
些，留出空
間。

用彩色筆勾出白色的部分。

用彩色筆塗滿其餘的部分。

加上乳牛身上的灰色斑
紋，畫出牛奶字。

用樹葉裝飾出森林字。

SMILE

結合字義，給 smile
加上笑臉。

用不同花紋裝飾同
一個單詞。

Happy Birthday

平常寫法

Happy Birthday

在圈圈裡塗顏色

Happy Birthday

用小圖案裝飾一下

HELLO!

大寫字母

HE LLO!

加粗直線條,在圓圈的地
方畫一條線。

HE LLO!

在粗的部分畫上花紋

Good Luck!

彩色字體
用粗的彩色筆畫,寫
一筆換一種顏色。

彩虹字體
按照彩虹的顏色順序
來畫,再畫一抹彩虹
裝飾一下。

霓虹字體
像霓虹燈一樣的字,
很有節日的氣氛。

HAPPY
NEW
YEAR

兔子字體
在字母周圍加上小
兔子,把字母O畫
成一個兔子。

THANK
YOU

萌萌的文字 | 用簡單的圖案代替文字的一部分，能激發新的靈感。

團子字體

1 你不用多好

我喜欢就好

先想好要寫的文字。

2 你不用多好
我喜欢就好

把字裡帶有"口"、"日"封閉的部分畫成圓。

3 你不用多好
我喜欢就好

在圓形畫上表情。也可以塗上不同的顏色。

愛心字體

不忘初心

想好要寫的文字。

不忘初心

把筆畫畫得圓潤一些，就可愛了。

先下要寫將被代替的部分。

不忘初心

這裡用愛心代替字上的點。

不忘初心

也可以加上其他小圖案。

生日快乐

每一筆多畫幾下的木描字體。

新年快乐

把某幾筆加粗的方塊字體。

谢谢你哦！

把點畫成蝴蝶結。

在字的排列上花一點心思，可以當成標題。

我 与手绘
不可能这么萌
①

我的手绘
不可能这么萌
②

我的手绘
不可能这么萌。。
③

我的手绘
不可能这么萌。。
④

晚安
畫出深藍的背景，
看起來很溫馨。

驚呆了
與驚呆的表情結合起
來畫，創意十足。

萌萌的
把 "萌" 字畫成
圓圓的造型。

生氣了
像動畫片中一樣，
畫出生氣時會噴
出的氣體。

 裝飾 "顏文字" | 還記得聊天時用的可愛 "顏文字" 嗎？現在把它們畫進手帳裡吧！

只畫 "顏文字" 會有些單調，可以在 "顏文字" 上加上不同的裝飾，看起來會更可愛。

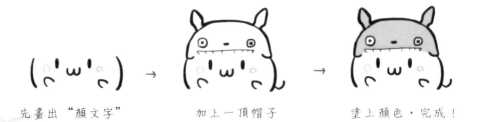

先畫出 "顏文字" → 加上一頂帽子 → 塗上顏色，完成！

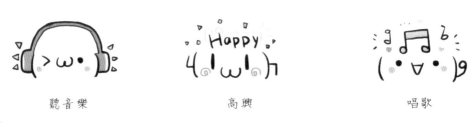

聽音樂　　　　　　　高興　　　　　　　唱歌

風景　　　　　　　泡泡浴　　　　　　鴨子帽

小熊帽　　　　　　　愛心　　　　　　晚安

◁ **萌的**標籤

不同花樣的標籤是手帳裡常用的裝飾品，還可以畫在卡片上做便利貼、明信片。

小標籤 | 要記錄重要的事情，
用小標籤裝飾一下更醒目。

○ 繪製簡單圖形的
標籤更省時，適
合快速記錄。

便利貼

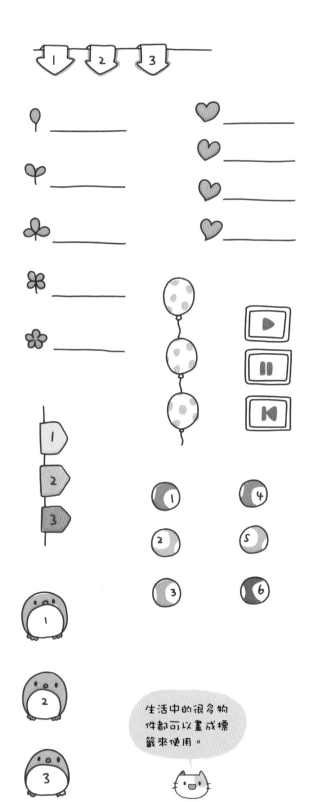

用標籤代表對應的事
物或心情。

 FAMILY

LOVE

 WORK

GAME

INSPIRATION

FINANCES

 GYM

MAKEUP

不同標籤代表不同的日
程，更能突顯主題，如
太陽代表好心情、小魚
代表午餐。

🐱 標籤框框 | 用框框配合文字最合適了，剪下來可以當作便利貼使用。

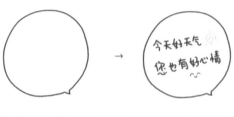

先畫一個對話框。　　在框框裡面加上圖案和想寫的文字。

留言帖

像畫插畫一樣創作標籤

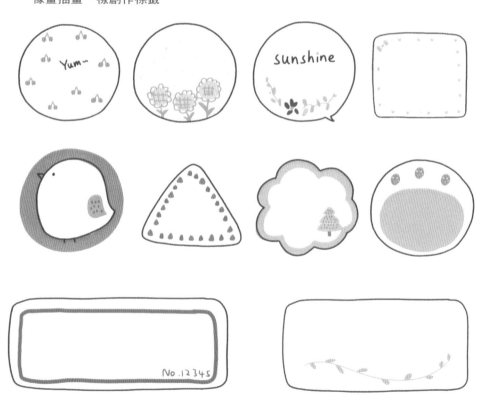

貓咪標籤

這裡注意順序，
先用彩色筆畫出
輪廓。

再用彩色筆塗滿一圈。

最後加上表情，完成。

藤蔓標籤

先畫一個圈，
當作藤蔓的固
定位置。

將藤蔓環繞著圈畫。

加上葉子，完成！

彩色標籤

如果像上面的圖案一樣要用到
幾種顏色，可以先用一種彩筆
畫，再用第二種彩筆畫。畫完
一種顏色再用其他顏色，就不
用畫一次換一支筆，畫起來更
方便。

 標籤框框和文字搭配

在下面的框框裡寫上想寫的文字吧！

動物標籤

一開始畫了一隻貓咪的標籤，突然想起還可以用其他動物繼續創作出更多圖案，這樣就可以集齊一套標籤了，抓住靈感，試一試吧！

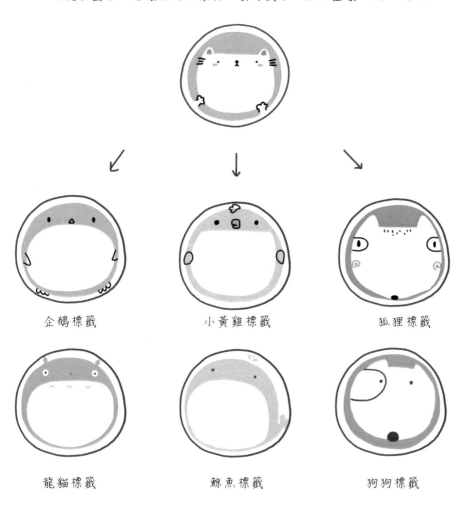

企鵝標籤　　　　　小黃雞標籤　　　　　狐狸標籤

龍貓標籤　　　　　鯨魚標籤　　　　　狗狗標籤

下面三個畫什麼呢？兔子、老虎……

用花邊畫標籤

靈感無處不在，之前畫過的花邊也可以畫成標籤哦。把花邊圈著畫，就是花環標籤了。

圓形花環

半圓花環

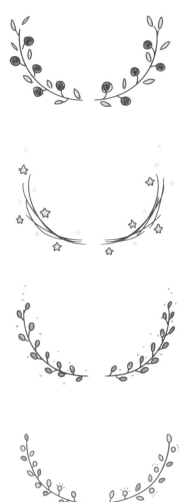

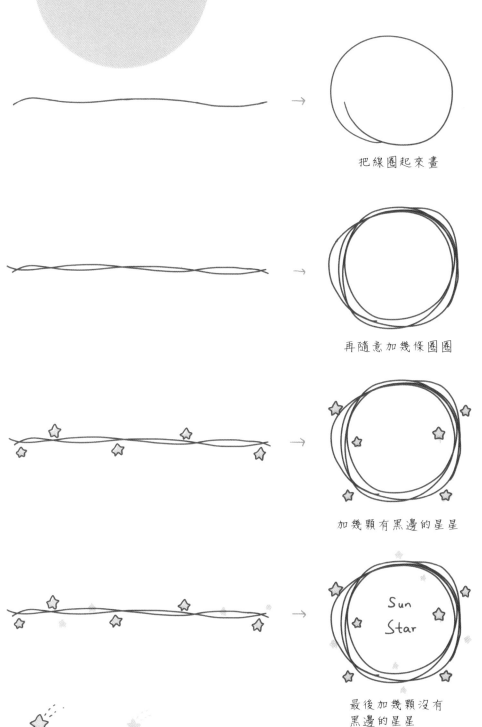

畫花環和花邊的順序
是一樣的!

→ 把線圈起來畫

→ 再隨意加幾條圈圈

→ 加幾顆有黑邊的星星

Sun
Star

→ 最後加幾顆沒有
黑邊的星星

有黑邊的星星　沒有黑邊的星星

 自己動手試一試吧！

用下面的花邊畫出花環標籤。

🐱 用硬卡紙製作手作 | 親手製作書籤、明信片還有留言卡吧！
手作和手繪結合是一件幸福的事情。

文具店或者網店都能買到的硬卡紙，非常適合DIY各種卡片。不要買得太厚，一般書籤的厚度就可以了！

硬卡紙

合理利用材料

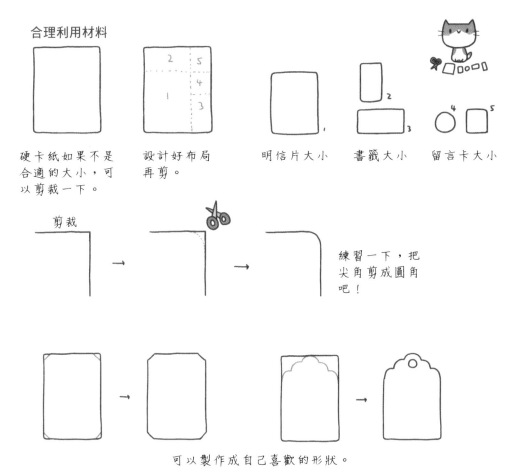

硬卡紙如果不是合適的大小，可以剪裁一下。

設計好布局再剪。

明信片大小

書籤大小

留言卡大小

剪裁

練習一下，把尖角剪成圓角吧！

可以製作成自己喜歡的形狀。

卡片旋轉著畫

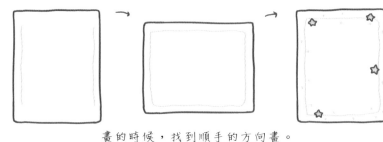

旋轉畫紙作畫,是非常重要和實用的技巧,可以讓畫畫事半功倍!

畫的時候,找到順手的方向畫。

特殊對稱圖形

 先畫上下左右 ∧ 四個尖角再畫 連接起來。

< >

∨

✿ 不要嘗試一筆畫出 ⌒⌒ 類似圖案,很容易畫歪。

花環的生長方向

Melody

My Love

畫圓形花環時,上面的花和葉子是朝一個方向生長。

而畫半圓花環時,是朝兩個方向生長。

幸福手作

製作一些獨一無二的書籤和小物品，
幸福感會飆升哦！

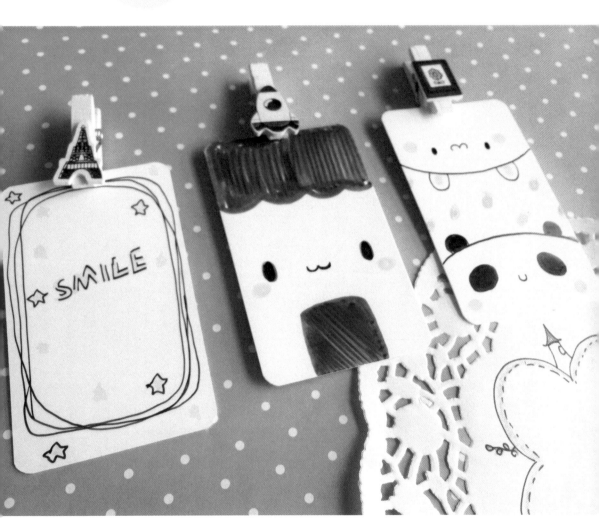

手帳月曆 | 把單調的日曆畫得更好看，
還可以把每天的日程畫進月曆。

MON	TUE	WED	THU	FRI	SAT	SUN

花花月曆

MON	TUE	WED	THU	FRI	SAT	SUN
					你好!!	

萌月曆

喜歡的繪畫工具

這裡介紹的工具，是菊長個人比較喜歡的幾種，用起來會讓畫畫更愉快呢！最重要的是大家要找到適合自己的畫筆。

色鉛筆

很方便的上色工具，畫出來很有手繪的感覺，分為油性和水溶性，兩種都可以試試哦！

彩色中性筆

顏色鮮明，抗水性強，適合繪製彩色的線條，也可以小範圍上色。

馬克筆

又叫記號筆，同樣適合上色，但是透水性強，要注意選擇紙質再上色。可以和彩色中性筆配合使用。和色鉛筆形成兩種不同風格。

簽字筆

出墨細膩穩定，拿在手上也很舒服，適合用於手寫文字。

勾線筆（描邊筆）

筆頭有多種不同的粗細，防水性能好，特別適合手繪勾線條。使用這種筆較專業，但如果你只是想隨意畫畫，用鉛筆取代即可。

附錄
更多的萌畫素材

不忘初衷

感謝大家閱讀到這裡！
希望書裡萌萌的東西能讓你感覺到幸福，
順便萌生想畫畫的想法，
這就是這本書的初衷！

本書簡體字版名為《我的手繪不可能這麼萌！萌系手帳插畫教程》（ISBN：978-7-115-46970-0），由人民郵電出版社出版，版權屬人民郵電出版社所有。本書繁體字中文版由人民郵電出版社授權臺灣碁峰資訊股份有限公司出版。未經本書原版出版者和本書出版者書面許可，任何單位和個人均不得以任何形式或任何手段複製或傳播本書的部分或全部。

原來我的塗鴉也可以這麼萌！

作　　者：菊長大人
企劃編輯：王建賀
文字編輯：江雅鈴
設計裝幀：張寶莉
發 行 人：廖文良

發 行 所：碁峰資訊股份有限公司
地　　址：台北市南港區三重路 66 號 7 樓之 6
電　　話：(02)2788-2408
傳　　真：(02)8192-4433
網　　站：www.gotop.com.tw
書　　號：ACU077300
版　　次：2018 年 04 月初版
　　　　　2024 年 07 月初版四十一刷
建議售價：NT$280

國家圖書館出版品預行編目資料

原來我的塗鴉也可以這麼萌！/ 菊長大人原著. -- 初版. -- 臺北
　市：碁峰資訊, 2018.04
　　面；　公分
　　ISBN 978-986-476-764-9(平裝)
　　1.插畫　2.繪畫技法
947.45　　　　　　　　　　　　　　　　107003658

商標聲明：本書所引用之國內外
公司各商標、商品名稱、網站畫
面，其權利分屬合法註冊公司所
有，絕無侵權之意，特此聲明。

版權聲明：本著作物內容僅授權
合法持有本書之讀者學習所用，
非經本書作者或碁峰資訊股份有
限公司正式授權，不得以任何形
式複製、抄襲、轉載或透過網路
散佈其內容。
版權所有·翻印必究

本書是根據寫作當時的資料撰寫
而成，日後若因資料更新導致與
書籍內容有所差異，敬請見諒。
若是軟、硬體問題，請您直接與
軟、硬體廠商聯絡。